唐草抄 増補版 装飾文様生命誌

目次

序文　美の生命力と唐草　005

世界の唐草

第一章
唐草、その起源への旅　018

古代エジプトの造形原理と唐草
リーグルの様式論とロータス・パルメット
ギリシャのパルメット唐草
ギリシャの特異なモチーフ
アカンサスとローマ装飾
紐と縄、不穏な線

第二章
シルクロードと《生命の樹》　040

〈生命の樹〉の軌跡
葡萄唐草とシルクロード
アラベスクの変遷
インドでの展開
異端と先端
民族大移動からヴァイキングへ

第三章
龍唐草と雲唐草　066

中国の曲線
青銅器と雷文
北方からの文様
龍の変容
雲文と神仙思想

第四章
空想の花、陶酔の花　087

宝相華唐草の始まり
シルクロードのルーツとルーツ
宝相華のヴァリアント
中国のアラベスク
中国唐草の変遷
モンゴルの吉祥文様

本書は、牛若丸から2005年に
発行された『唐草抄　装飾文様生
命誌』の増補版になります。

※付図
表表紙　世界の唐草（ポスター／紹介）
裏表紙　日本の唐草（年表／紹介）

日本の唐草

第五章　花喰鳥と鳳凰　114
縄文のエネルギー
日本最古の唐草
唐文化の流入と唐草
鳳凰のゆくえ
花喰鳥の和様化

第六章　日本の植物、日本の記憶　134
平安の唐草
日本の宝相華唐草
日本の植物と唐草
鎌倉の唐草と技術革新
有職文様とデザイン・パターン

第七章　日本の自然感情　152
室町・桃山の唐草
風景と歌の文様
秋草のメタモルフォーゼ
自然現象と流水
波のアルケオロジー
アイヌ文様と渦巻

第八章　日本の優美な技巧　177
江戸の唐草
寄せと組合せ
亀甲と変形
立涌と唐草
結びとつなぎ

日本唐草年表　197

近現代の唐草

第九章　織りこめられ染めあげられる時

ゴシックとグロテスク

ルネッサンスの美

マニエリスムと唐草

バロックからベルサイユへ

ロココとビザールの時代

装飾と自然原理の再考

210

第十章　植物曲線と女性美　234

美と形態の造形原理

モリスと生命美

アール・ヌーヴォーと植物曲線

シノワズリーとジャポニズム

ウィーン分離派からモダニズムへ

第十一章　西洋と東洋の美の融合　255

資生堂唐草の始まり

日本美の浸透

女性美と唐草

未来の資生堂唐草

第十二章　四次元の唐草、新たな展開　272

生命・遺伝子・唐草

唐草の進化と発生

人工生命の文様

変種と変異、そのメカニズム

電子の唐草

最終章　唐草──原型と抽象衝動　288

観念のアラベスク

唐草の原型

抽象衝動と言語活動

動物文様と植物文様の融合

陶酔のなかの文様

あとがき

主要参考文献

美の生命力と唐草

唐草は古代エジプト時代に始まるといわれる数千年もの歴史を持つ人類の普遍的なイメージである。

　その流麗な文様は曲線を蛇行させた茎を中心に、そこから派生し絡み合う枝、葉、花がひとつの単位となり、反復し、連続し、変形し、増殖しながら生命そのもののリズムとパターンを生みだしてきた。

　唐草は草花文様の一種と考えられるが、重要なのは文様そのものというより縦横無尽に空間を埋め尽くしてゆくかのようなその潜在的なエネルギーだろう。先端をどこまでも伸ばしてゆく蔓性の植物がモチーフとして多用されるのも唐草の中心テーマが潜在的な生命力であることのあらわれである。蔓は文様を連続させ、パターンを生成し、リズミカルなイメージの美を生みだすことができる。

　唐草はまたそれぞれの時代や場所においてその時や土地の文化を語り、また文化が伝わってゆくルートを示す足跡にもなってきた。世界各地の文明発祥地に唐草の痕跡や遺品が数多く発見されていることからもわかるように、唐草は人間が装飾ということを意識し、文様をつくりだした当初から存在していたといえるだろう。唐草はいわば人間の創造力や美への限りない欲望が織り込まれた遺伝子で

あり、長い間、時間と空間の旅をし続けているのだ。

それゆえ唐草は一種の記憶装置となる。唐草は時代や場所により多様に変容してゆく一過性の要素と、あらかじめ定められ、計画された要素、さらに想像的な要素や未知の偶発的な要素との密接な関係の上に生成してくる。だからこそひとつの唐草は他の唐草とは異質な独自性と輝きを帯びるのだ。

唐草は新しいスタイルや嗜好を吸収しながら同時に部分的には従来の古い形式や美意識を保存させてゆく。全体の形姿は時代や場所によって大きく変化しながら古い形式や美意識も澱のように層状に残存させてゆくのである。

唐草は人間の創造というものが、記憶と継続性の上に成り立っていることを示している。表面的にはひとつの文様のように見えるが、実はそれは表現形式の上にさらに重ねられてゆく表現形式であり、ひとつのイメージのなかに多重のイメージの輪が反響しあう。唐草は持続的な変化を義務づけられている。それは安定せず、画一化しない、生きた情報なのである。だから唐草は場を、表現を、形式を次から次へと変えてゆくことを宿命づけられた生命の〝型〟ともいえるだろう。

生命のかたちは情報として遺伝子に書き込まれ、複製され、伝達されてゆく。

生命の本質とはこの情報の流れであり、生命は歴史と記憶と関係を持っている。

遺伝子の本質はクローンのような正確な複製物をつくることではない。その本質は変化を次につなげてゆくことであり、起こった変化を消してしまわないことなのだ。だから遺伝子は二重らせんをつくる時に相手をまちがえたり、外的要因により一部が破損したりする変化をたびたび起こす。それはエラーやトラブルというよりも生命の宿命のようなものだ。生命はそうした変化や変異にもともと対応できるものであり、実はそうした間違いが新しい生命を生みだす原動力となってゆく。

遺伝子は変化しうるから遺伝子であり、しかもその変化を伝えてゆくことができる。それゆえ遺伝子は生命の基本物質でありえた。また変化とはある意味で時間の経過、あるいは関係と流れである。遺伝子とはこの関係と流れを蓄積し、封じ込めるものであり、だからこそ、そこから生命の歴史と物語を読み解いてゆくことができる。

唐草の歴史と展開もそのような生命の視点から読み解いてゆくことができるかもしれない。生命進化もそのような生命の視点から読み解いてゆくことができるかもしれない。生命進化で自然淘汰と突然変異と自己組織化が大きな役目を果たす

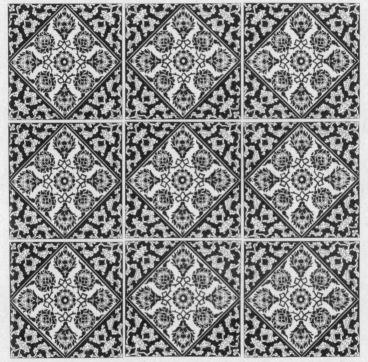

タイル文様、イズニーク、15世紀頃

ように唐草の進化においてもこれらのことは重要なのである。

例えばひとつの唐草が発生成立してゆくプロセスには、宗教や思想上の意味を持つ具象的な図像が意味の深化や変換とともに抽象的図像へと整理されてゆく場合と、外来の文様が従来の文様とむすびつきあらたな展開をとげてゆく場合とがある。いずれの場合も初期は形式的な多様性と表現力を保持しているが、外部からの新しい刺激が停止され、単一の方向へ画一化の道をたどり始めると、唐草の持つ意味も形態も急速に単純化され、ダイナミズムを失い、ついには退化したり、同化したりしていってしまう。

また唐草は厳格に限定されたパターンを同一に生みだしているわけではなく、リズムを生成させようとしているといえるだろう。リズムというのはパターンを含んでいて、その限りでは自己同一的だが、どのようなリズムも実は単なるパターンの連続ではありえない。というのもリズムの性質とはパターンをひとつひとつ示してゆく時の状況に応じて必ずあらわれてくる差異と深く関わっているからである。リズムの本質とは均一性と新しいものの接合であり、だからこそさまざまな部分が細部の新奇さから生じるコントラストを示している時でも、全体は

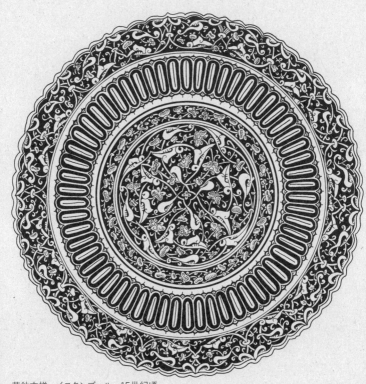

花鉢文様、イスタンブール、15世紀頃

パターンの同一性を失うことはない。細部をただ混ぜあわせるだけでは全体が死んでしまうのと同様に細部の単純な反復はリズムに死を突きつけてしまうのである。

唐草は多くの要素から構成され、それぞれの要素は実は全体を包括し、コントロールしている。部分と全体の間にはフィードバック・ループのようなものが存在し、互いに制御しあい、状況や環境に応じて融通性のある自己組織化がおこなわれてゆくのだ。部分と全体の間には従属と支配といった関係があるわけではなく、全体も部分としてより大きな全体に含まれるように、単なる部分ということではなく、ひとつの自律的な単位がさまざまなレベルに想定されうるだろう。唐草はアメーバ状の単細胞生物が状況に応じて多数集合し、ひとつの生命体として活動したり、細胞性粘菌が多数の胞子となって散ってゆき、同じ成長プロセスをあちこちでくりひろげたりするといった生態過程と近似する仕組みを自己のなかに内包しているのである。

多種多様な唐草を見ていると我々のなかにはあらかじめ美を決定する性質が内包されているのではないだろうかと思えてしまう。考えてみればそれはこれまで

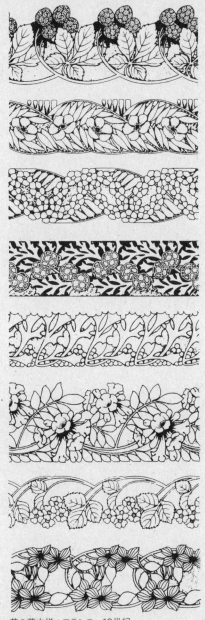

花の蔓文様、フランス、19世紀

述べてきたように生命論的に推測できる特性であり、我々の美の感覚とは生命の
プロセスと密接に関連し、我々の美の体系と生命の体系とは共振しあっているの
かもしれない。だから我々は生命のプロセスと生命の体系とは矛盾しない時に初めてそれを美と
して感じとることができる。それは途方もない時の流れ、生命の歴史の先端に生
成していて、美の経験とは美しいものを見たり聞いたりしてきた無数の人々の記
憶が深い洞窟のような世界から反響してくるということなのだろう。

　人間の感情のなかで最も強く激しいものは必ず個人的な経験に先行していると
言ったのはスペンサーだが、個人が受ける深い感銘は決して一個人のものではな
く、無数の人々から受け継がれてきた何かと強くむすびついている。美の感動も
果てしない過去の、想像もつかない経験から受け継がれてきたものであり、無数
の記憶のかすかなざわめきと共鳴している。美とはかつてさまざまな人々の心を
打った形や色、気配についての記憶の集合であり、それは多くの人々に共有され、
心のなかに潜在し続けているのだ。それは自由に呼びさますことはできないのだ
が、ある類似をひとたび認めると急速に浮上してくる。生命と時の流れが逆流し、
何代にも渡る世代の経験が一瞬のうちに凝縮されてゆく。それは無数の記憶の結

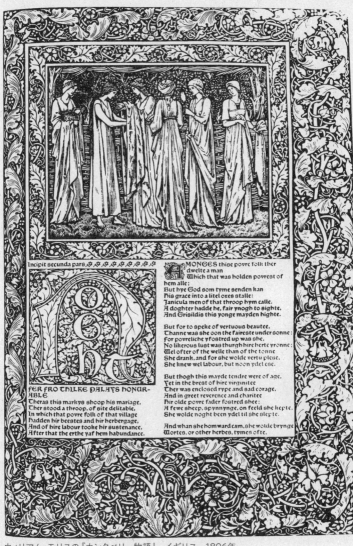

晶化といえるだろう。

　唐草は世界中のどこにでも存在する。それは器になり、衣服になり、鏡になり、タイルとなり、本となり、家具となり、門となり、柱となりという具合に、さまざまなものに入り込んでゆく。唐草は多様な時間と多彩な空間を埋めつくしてゆくのだ。

　唐草の歴史が示しているのは、美の世界の連続性なのかもしれない。少なくとも唐草の展開は西洋でも東洋でもなく、過去でも現在でもない世界規模のアクチュアルな連続体としての美のあり様の可能性を指し示している。

　美は潜在する生命力のあらわれであり、我々の美の感情は遠い祖先からの厖大な文化的遺伝子とつながっている。逆にもしその美の感情がないがしろにされているとすれば、そこでは生命が長い時間をかけて受け渡してきた記憶や経験が生かされていないことを意味するのかもしれない。唐草の数千年にも及ぶ運動はそのことの重要性を再認識させる。生命連鎖のように、時間と空間の両次元に渡って一個の連続した全体をなす唐草の広大な森に迷い込みながらそんなことを考えていた。

世界の唐草

第一章 唐草、その起源への旅

それぞれの風土、民族、時代、社会、宗教と密接に関わりながらさまざまなフォルムを生みだしてきた唐草は、人々の生活のなかで具現化され、受け継がれ、途方もない美の歴史をつくりだしてきた。

ではこの唐草はいつ、どこで生みだされたのだろうか。唐草の起源については諸説があり、特定することは困難だが、古代エジプトにみられる弧線の植物文様や帯状の渦文が唐草の母体になったのではないかと思われている。また一般的にはギリシャで発生したアカンサスの植物曲線文様がその原型ではないかとも言われる。

十九世紀末に文様史研究の口火を切ったウィーン学派のアロイス・リーグルはその『美術様式論』のなかで、唐草創造の長いプロセスを要約しながら、唐草は古代エジプトにおいてロータス（水蓮）から出発したのではないかと指摘する。そして紀元前二千〜千四百年頃のエジプトの石碑や食器に側面形のロータスの花が文様として使用されていることなどから推測し、そのロータスの側面形の萼とロゼットの正面形の花冠が融合しエジプト様式のパルメット唐草が完成してゆくという仮説をたてた。

円や線、波や渦巻などの単純な原始的模様がしだいに身の回りの植物をモチーフにし始める。古代エジプトではナイル川流域に生えるロータスやパピルスをモチーフに植物文様の芽が出てゆく。そして唐草の原型と言われるロータスの連続文様が縁飾りとして使われだす。古来、エジプト人にとってロータスの開花はナイルの豊穣性をあらわす宗教的な意味が秘められていた。ロータスは彼らにとって特別重要な植物であり、身のまわりの空間をロータスでおおうことで幸福を願おうとしたのである。こうした唐草の発生の影響を受け、メソポタミアではパルメットやロゼットなどもモチーフとして加わってゆく。

エジプト様式のパルメット唐草はやがてアッシリア、フェニキア、ペルシャなどの地方へも伝わってゆき、長い年月をかけてゆっくりと変化していった。そしてとうとうギリシャへたどりつき、なおも形を変容させながらギリシャ的な新しい美意識と造形感覚で組み換えられてゆく。パルメットの扇状の先端はしだいにくねり、伸び、さらに連続反復させ、リズミカルな自由な運動を生成させ、唐草文様の誕生を見ることになるのである。

紀元前五百年頃になると、萼の端が伸びて新しい萼を次々とつくってゆくアッティカの酒杯やプシュクテル（ワインを冷やす容器）など優美なパルメット唐草が多数見られるようになる。それらの唐草は器のサイズや空間の状況に応じてフレキシブルに変形され、圧縮され、増殖していったのである。

ロータスからパルメットへ、さらにこのパルメットは発展変容を繰り返し、鋸歯状の植物であるアカンサスとむすびつき、その後ローマ時代を経てヨーロッパ全域へ伝えられてゆく。いずれにしろ唐草は実は明確には何の植物だと断じ難い一種の曖昧さを本質とする植物文様である。文様化するためには細部を省略し、単純化し、抽象化してゆかねばならない。また変形や変容を受け入れるこ

上からロータス／ロゼット／パルメットのモチーフの唐草文様、アッシリア、紀元前7世紀頃

ローマのセプティミウス・セヴェルス
皇帝のアーチ門

ローマのコンスタンティンのアーチ門

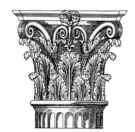

アンコナのトラジャンのアーチ門

とは画一化しがちな文様に新しい生命を注ぐために欠かすことができなかった。さまざまなヴァリエーションを生みだすためには新しいモデルやモチーフが必要だったのである。だから唐草はロータスでもあり、パルメットでもあり、アカンサスでもあり、同時に他の多彩な植物をも巻き込んでゆく一種の汎植物だったといるだろう。そしてその唐草はやがて紀元前四世紀頃のマケドニアのアレキサンダー大王の東征後に、ギリシャ文明、ヘレニズム文化が東漸してゆくにつれ、西は東ローマへと伸び、東は西アジア、中央アジアを超え、中国までも達するのである。

古代エジプトの造形原理と唐草

古代エジプトでは紀元前三千年頃には統一国家が形成され、それ以前の先王王朝時代から高度な芸術文化が生みだされている。ピラミッドなどの王墓や神殿は死により肉体から離脱した諸王の霊魂の永遠の家であり、壁面には王ゆかりの種々の情景や生活が浮彫や壁画で表現されていた。壁画は横向き、正面、半正面を基本に、厳格な基準に基づく特別な様式が確立された。この様式はロータスやパピルスをモチーフにした装飾美術にもあてはめられ、その後のギリシャ、ローマ、ビザンチン、アラビア、ムーア、ゴシックに及ぶ世界の装飾美術に強い影響を及ぼしている。

特にロータスとパピルスをモチーフとする柱頭装飾にエジプト装飾の特質が顕著にあらわれていて、唐草の形式を考える上でも興味深い。古代エジプトの神殿では木の柱にロータスやパピルスを巻きつけて飾る風習があり、これが石造神殿の柱頭装飾の原型となっている。柱の基底部をパピルスの根、柱身を茎、柱頭を

花と見立てて装飾する手法や植物形態を様式化する方法に、エジプト美術全般に通じる自然への基本的な視点を見ることができるだろう。つまり自然そのものが創出する形態原理を、装飾の造形原理として適用するというスタンスである。

一本の茎から葉が空に向かい、放射状に伸びてゆくこと、あるいは栄養を葉の隅々にゆきわたらせるために葉脈が太い脈から細い脈へと葉全体に均等に分布していること、そして茎から葉が分岐する時の茎の直線と葉の曲線が正接（互いに流れを切らないように接する形）で接していることなど、自然の秩序と規則が抽象的な幾何学文様の構成原理となるとともに、単なる自然の模写にとどまらない新しい様式美が植物モチーフのなかへ注ぎ込まれていった。ロータスやパピルスをモチーフにしたエジプトの唐草にもこの特徴は深く浸透している。

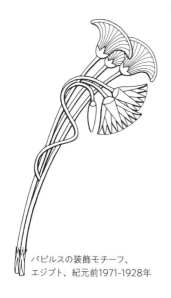

パピルスの装飾モチーフ、
エジプト、紀元前1971-1928年

パピルスとスゲのモチーフの合体した装飾、
エジプト、紀元前2500年頃

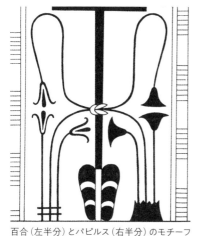

百合（左半分）とパピルス（右半分）のモチーフ
の合体した装飾、エジプト、紀元前1400年頃

椰子の装飾モチーフ、エジプト、
紀元前1503-1482年

リーグルの様式論とロータス・パルメット

　一八九三年、ベルリンで『美術様式論』（原題は「装飾史の基礎としての様式問題」）という野心的な書物が出版された。著者は当時ウィーン大学教授だった美学者アロイス・リーグルで、彼は美には普遍性があると同時に、各時代や各地域の独自の様式美が存在し、不変的な基準によりその価値を決めることはできないと主張した。そうした論拠の素材として取りあげられたのがパルメット文様だった。

　パルメットは葉が扇状に茂る椰子の木の先端部分に似た植物文様である。リーグルがこの意匠を取りあげたのは、これがギリシャ建築の要に用いられるなど古典的な装飾として知られ、その後ヨーロッパ世界で長い時代を生き抜いてきた意匠だったことによるのだろう。特に彼はこのパルメット文様を古代メソポタミア文様の代表的なものとして注目している。

　古代メソポタミアにおけるパルメット文様は、❶単独に使われる場合、❷縄のような紐状の帯で、横に花網のようにつながれる場合、❸立ちあがったような複

パルメット唐草、バビロン、紀元前6世紀頃

ロータス唐草、ニネヴァ、紀元前7世紀頃

パルメット唐草、アッシリア、紀元前645年頃

雑な形でつながれる場合という三形式に分類することができる。この三形式のうち❷と❸は後にギリシャで発生し展開するパルメット唐草とともに、伝統的なパルメットの使用法となってゆく。❷を横つなぎパルメット、❸を縦つなぎパルメットと呼び、両者ともにパルメット以外の植物文と交互につながれるケースもある。

リーグルはこのような複数種の植物文様を横につなぐロータス文様がエジプトにあること、また彼がロータス・パルメット（あるいはエジプト風パルメット）と呼ぶ文様がエジプトにあることから、パルメット文様はエジプト美術のロータス系文様からの変形であると推測した。リーグルはこの仮説により当時一部の学者たちが主張していた、パルメットが椰子の形から生まれたという説を否定しようとしたのである。

ギリシャのパルメット唐草

　唐草は植物モチーフを蔓が伸びるようなかたちで構成した連続文様だが、地中海世界ではすでにギリシャのミケーネ文化において壺や瓶などの彩色文様として用いられていた。こうした流れとパルメット文様がむすびつき、今日パルメット唐草と呼ばれる意匠が紀元前六世紀頃にギリシャで生まれたとされる。

　パルメットは単独文様としても、ギリシャで整理され、抽象化され、洗練され、以後西洋美術の最も多用される装飾モチーフとなってゆく。またメソポタミアの縦つなぎ系パルメットを連想させる複雑なつなぎ方のパルメットや横つなぎ系パルメット文様も陶器の文様としてしばしば使用されたが、このパルメット唐草の発生は、パルメット文様の新しいタイプを加えるだけでなく従来の文様パターンを巻き込む大きな装飾運動を生みだすことになった。

　またギリシャの文様の動きで見逃せないのは、パルメットを縦に半分に分割したようなモチーフ（今日では半パルメットと称される）が誕生したことである。成形植物

を切断し、連続させるという文様要素の構成上の大きな転換がギリシャで進展する。これは主として唐草形式に大胆に応用され、半パルメットを二つ合わせて単独のパルメットのように見せてゆく手のこんだ使用法があみだされるなど、半パルメット唐草と呼ばれる唐草形式の源流となっていったのである。

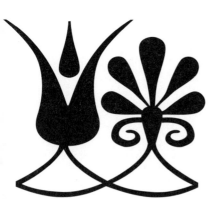

パルメット唐草、ギリシャ、紀元前6世紀頃

パルメット唐草、ギリシャ、紀元前5世紀頃

正倉院のパルメット唐草、日本、奈良時代

ギリシャの特異なモチーフ

ギリシャの装飾文様にはエジプト、メソポタミアから受け継いだ要素の他に、ハニーサックル（忍冬）、葡萄の蔓、葉、実、アカンサスの葉など特徴的なモチーフが数多く見られる。しかしギリシャでは自然の示す形態をそのまま写実的に表現することはほとんどない。建築でも柱は中央部がふくらむエンタシスの特徴はあるが、柱頭部は装飾が少なくある種の数学的な比例に基づいた構成が中心となる。柱は植物に見立てられることはなく基本的な構造材の表面を飾る装飾なのだ。

しかしそれは自然を無視したためではなく、実は茎を中心とした放射、各部比率に適った配分、諸線の正接的な曲率といった原則は正確に踏襲されている。ギリシャのアカンサス唐草などを見ると、もはや元の植物が何であったかがわからないほどデフォルメされ、様式化されていることが多いが、にもかかわらず文様の造形構成は自然の原則に忠実に従っていることがわかる。このエジプトの装飾文様との違いに注目しておきたい。

またギリシャ装飾に特徴的な流麗な曲線パターンの生成に関していえば、陶磁器文様の制作上の方法が大きく関与していると思われる。製陶はすでに紀元前十一世紀頃からギリシャ各地でおこなわれていた。これらには幾何学文様を中心にロータスやパルメットなどの植物連続文様が加えられている。花瓶や酒器など曲線形態にほどこされる文様は画工の熟練し、卓越した筆さばきがそのまま陶面に生き生きと表出されることが多く、流れるような線やフォルムが生まれる重要な誘因となったと想定されるだろう。

クノッソス彩色壺のパピルスの装飾モチーフ、ギリシャ、紀元前15世紀

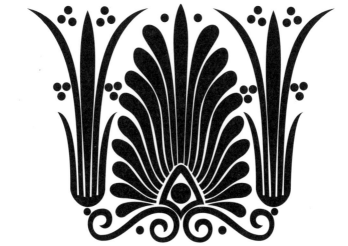

パルメット唐草、ギリシャ、紀元前5世紀頃

2点とも／原始的な渦巻き文様、ギリシャ、紀元前2500年頃

アカンサスとローマ装飾

ローマの美術とは紀元前八世紀から紀元四世紀にかけてローマ人が支配した地域の美術である。それ以前からイタリア北部ではエトルリア人が高度な文化を発展させ、南部にはギリシャの植民都市が栄えていた。ローマ人はこれらの文化を征服により吸収し、紀元二世紀頃にその支配は東地中海にも及んで多様な文化や美術を摂取することになった。それらは統一的な様式というより多種の混合様式といっていいだろう。

ローマの装飾文様の中心モチーフはアカンサスであり、エジプトやギリシャの植物文様とは異質な性格を示している。ギリシャとは異なり写実性を重視し、アカンサスの葉の鋭利な葉先は重なりあいながら、部分的に交叉したり巻きついたりして、規則性を保持しつつ連続的な流れを生みだしてゆく。文様が様式化され、平面的に構成されるというより特異な葉の形が重なり、巻きつきながら立体的で奥行きのあるムーブメントが生みだされるといったほうがいいだろう。

2点とも／アカンサス唐草、イタリア、15世紀

このローマの植物文様は後にさまざまに変形を加えられ、ビザンチン美術に見られる複雑にからみあう植物曲線文様の原型となる。ビザンチン美術は古代ローマ帝国やササン朝ペルシャの影響下に、キリスト教を精神基盤としてコンスタンティノポリス（イスタンブール）を中心に開花し、六世紀に黄金期を迎えている。その典型的な特徴はアカンサスに見られるような幅広く、ギザギザのついた、先のとがった葉の表現にある。その葉飾りが帯状に走り、ひとつの流れとして連続するように構成される。ギリシャやローマの古代様式と東方の抽象的で幾何学的な様式が混然と融合し、エキゾチックなビザンチン唐草が生まれていったのである。

アカンサス唐草、
イタリア、15世紀

アカンサス唐草、バグダット、10世紀頃

紐と縄、不穏な線

　唐草文様の発生を考える時、それ以前からあった紐や縄をモチーフとした文様の展開に注目しなくてはならない。人類の歴史において紐や縄は4万年以上前から存在していたと考えられる。紐や縄は人間の生活必需品であり、その形状や目的が文様形成にも大きな影響を与えた。

　日本最古の文様である縄文文様は縄目の跡を活用した文様である。紐は植物繊維を束ね細長くした加工品であり、通常は糸→紐→縄→綱の順に太くなり、用途も異なる。縄は4万5千年前のインドネシア、スラウェシ島の洞窟画に、縄を持つ人物が描かれている。以後、縄を括り付けた石や縄の付いた錨などが世界各地で見つかり、縄の結び目を使った情報伝達や計算システムも確認されている。紐や縄の歴史を辿れば、人間が文様の創造に託したものを推測し、その意図や想像へ入り込み、人間が身につけた技術や規範も知ることができる。紐や縄の結び目の跡には人間の手や眼の動きも宿り、さらには文様の変化を通し時代に内在する

真実を垣間見ることもできるだろう。

1世紀頃、アルプス以北の北ヨーロッパで組紐文様が流行する。組紐文様は紐をモチーフとした線による抽象文様だが、ドイツの美術史家ヴィルヘルム・ヴォリンガーはその『抽象と感情移入』で、この縺れあう紐に不安な生命感覚が秘められていると指摘している。

「この不安と模索は我々をなごやかにその内部へ引き入れるような有機的生命を持ってはいない。といってそこに生命がないわけではなく、ある狂躁的な生命感覚が存在する」

この不穏な生命感覚がやがて生命力の象徴としての唐草を呼び寄せてゆく。紐は植物の蔓や根と酷似しているから唐草と紐の合流には必然性があったし、組紐文様には人形や形代に通じる「無機物の生命化」に伴う不気味さも秘められていた。組紐文様の不安な生命感覚には、無情で厳格な北ヨーロッパの自然を生き延びてきた北方民族の内的なパトス（情念）が影響しているのではないかとヴォリンガーは記す。事実、スカンディナヴィアやアイルランドの北方装飾、ドイツやポーランドのケルト・ゲルマニア装飾には、有機性を排除してゆくような線的＝

▼1＝ヴィルヘルム・ヴォリンガー『抽象と感情移入』草薙正夫訳　岩波書店

スカンジナヴィア青銅器時
代の剣と短剣、スウェー
デン、3500年前頃

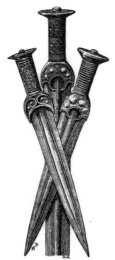

スカンジナヴィア青銅器時
代の剣柄の組紐文様、ス
ウェーデン、3500年前頃

幾何学的文様が多数見受けられる。北ヨーロッパの人々の自然との関係は、ギリシャやローマのような地中海の温暖で明るく調和的な関係ではなかった。彼らは厳寒の大地の冬を潜り抜け、その気候の耐性を獲得した人々であり、人間と自然の間に一種のヴェールを介在させ立ち向かわざるを得なかった。そのヴェールが文様にも投影され、生の生命感覚は抑圧され、組紐文様のような無機的で不穏な線が装飾をコントロールするようになる。

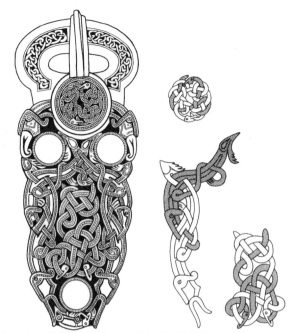

金バックルの組紐文様と細部、イングランド、7世紀頃

肩掛けの留め金に使った動物組紐文様の細部、イングランド、7世紀頃

第二章 シルクロードと〈生命の樹〉

ロータスは太陽の光で開花し、日が沈むと閉花するため、古代エジプト人はそれを再生と死の反復の象徴とみなし、生命のパターンを司る聖なる力を生む植物として大切にしてきた。また古代オリエントでパルメットは雌雄異株で雄花と雌花があり、その生殖行為が人間と同じように見られたため、〈生命の樹〉としてシンボル化され、繁栄豊穣の印として崇められていた。

エジプトで始まったロータス唐草は、オリエントでパルメットと融合し形を変え、やがて〈生命の樹〉と化してゆく。さらにこのパルメットをつないだ不思議な形の樹を生み出し、この聖樹を中心に左右対称の動物を置く文様もあらわれてくる。

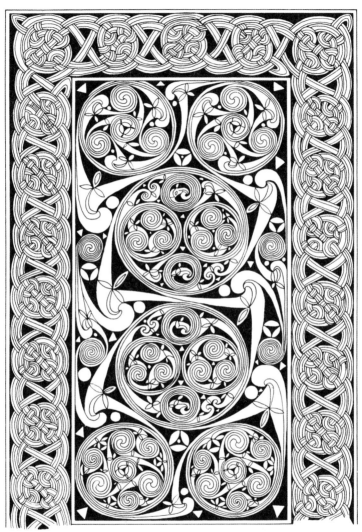

ダロウの書、アイルランド、7世紀

枝葉を四方八方に伸ばし、繁栄してゆく様を表す樹は生命のシンボルだった。〈生命の樹〉は豊穣の象徴であり、無数の花や葉や実をつけ、また次の生命を生み出してゆく。こうした生命連鎖の根本に樹があるとする思想は、世界各地の原始的な信仰に見られる。また生命体の根源である〈生命の樹〉は、霊力が宿り、神が降臨する場所でもあった。

世界はこの生命エネルギーにあふれる樹を中心に構成され、展開される。世界の中心樹、宇宙の中心樹としての〈生命の樹〉は人類の精神に深く根を生やしていった。古代から病気の時には薬として草や木の根が重要な働きを果たしてきた。植物には人に生気を与え、人を癒す力が孕まれていた。生物は〈生命の樹〉により生かされているというこうした考えは限りない神秘性を帯び、人々の想像力をかきたてて霊木信仰へむすびついてゆく。

〈生命の樹〉のモデルには諸説がある。古代ギリシャではイチジクの木、ヘブライ人の間では葡萄の木、ローマを中心としたキリスト教世界ではリンゴの木、あるいはパルメット、ザクロ、ハンノキ、オーク、ヤナギなども〈生命の樹〉のモデルとされることもある。またシュメール神話では、〈生命の樹〉の原始的な

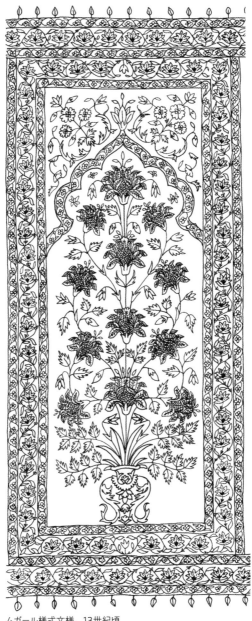

ムガール様式文様、13世紀頃

　第二章　シルクロードと〈生命の樹〉

形を示すイナンナ女神（大地母神）の樹があらわれるし、バビロニア神話にも〈生命の樹〉が出現し、エジプトでも、テーベのパネシーの墓の壁画に、死者に永遠の生命をもたらすイチジクの木が描かれている。さらにメキシコのマヤ文明、北米のナヴァホ族やスー族の絵にもこの〈生命の樹〉が登場するなど、ほぼ世界中に広がっていった。

もちろん仏教圏にも〈生命の樹〉はある。釈尊がその樹の下で悟り（サンスクリット語のボーディ）をひらいたため、その樹はボーディの音を漢字で表した菩提樹とされた。釈尊がこの樹の庇護を受け、新しい生命を得たということは、菩提樹が〈生命の樹〉とみなされていたことを物語る。またインドには古くから如意樹思想があり、すべての願い事をかなえてくれる万能の不思議な樹があると想定されていた。この如意樹はインドラ神（帝釈天）の楽園にあるとされ、仏伝を表す彫刻にも残されている。釈尊の誕生・入滅伝説にも〈生命の樹〉は登場するし、仏教は古代の聖樹信仰を濃厚に吸収している。葡萄の木にも触れておこう。葡萄の原産地には諸説あるが、地中海沿岸が古くからその一大産地であったことは間違いない。古代オリエントでは紀元前三千年

頃から葡萄の木は豊穣性を象徴する聖樹であり、ワインの醸造技術も発達していた。またキリスト教とワインは深く関わりを持ち、キリストの受難やキリストの血を示すものとしてワインはその儀礼に欠かせないものだった。ギリシャで完成されたパルメット唐草とむすびついて葡萄唐草が生まれたのは四世紀頃といわれている。特にササン朝ペルシャや東ローマ帝国で多用され、ペルシャでは葡萄は聖樹パオマであるとされ、豊穣神アナーヒターを囲むように意匠化され、織物から陶器まで、さまざまなものに見いだされる。ローマでも四世紀のキリスト教の公認にともない教会装飾に多く使われるようになっていった。

この葡萄唐草の流れは、ガンダーラ、アフガニスタンへ進み、やがて中国へともたらされる。葡萄唐草のモチーフは敦煌や雲岡の石窟に多数見られることからパルメット唐草と同じ頃の六朝時代に流入してきたのだろう。唐草はこうして近東、中東、中央アジアへ、さらにインド、中国へと移入され、中国で独自の変容を遂げ、朝鮮経由で日本に渡ってくるという長い旅を続ける。唐草の生命力は大地をつたい、シルクロード沿いに、蔓や蔦のように這い、伸び、それぞれの地で分岐してゆく。

〈生命の樹〉の軌跡

ペルシャでは植物モチーフを連続文様として使うだけではなく、〈生命の樹〉でも用いている。もちろんペルシャ以前にもこうした単独文様は見られ、〈生命の樹〉や聖なる樹として神聖化されていた。植物を理想化したこの造形表現は、インドでは古くからおこなわれて、樹木は「実る」という発想から産出力や生命力、さらには母性という観念へつながっていった。仏教における「菩提樹」やペルシャ文様の「樹下狩猟文」や「騎人文」、中国の「樹下美人図」などは、みなこうした思想を受け継ぐものであり、日本の「鳥毛立女図屏風」（正倉院）もその流れを汲んでいる。

樹木を中央に配し、樹下に動物や人物を描くこの形式は、ペルシャからイスラムへも入ってゆくが、イスラムではこの人物や動物が抽象形になったり生物以外のものへと変容する。例えばランプ形や壺形、あるいは幾何学文様や文字文様へと変わってゆくのである。

樹下動物文、日本、奈良時代

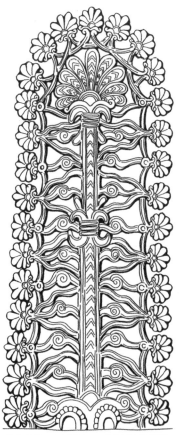

生命の樹、メソポタミア、紀元前9世紀頃

ペルシャ帝国滅亡（六五一年）とともに七世紀中頃にマホメットが興したイスラム教はパレスチナ、シリア、メソポタミア、イラン、エジプトなど中東を中心に広がり、その勢力は、東はインド、西はスペインにまで及び、イスラム美術は多様をきわめることになる。一般にイスラム美術では、コーランで偶像崇拝が禁じられていたため、人間や動物の表現は極端に制限され、写実性も稀薄で、幾何学的で抽象的で切れ目なく続く連続文様にエネルギーが注がれるようになった。それらの文様はアラベスクと呼ばれ、植物の特徴をうかがわせはするが、複雑にからみあいながら平面性を保持し、細密で精緻きわまりなく、無限に連続し空間を埋めつくすかのような独特の特徴を示している。

シーデーサヒード・モスクの装飾、
インド、12世紀頃

葡萄唐草とシルクロード

葡萄唐草は、忍冬唐草やアカンサス唐草とともに、唐草文様の発展をもたらす母胎として重要な位置を占めている。葡萄の原産地はメソポタミアといわれるが、この植物が地中海やエジプト、中央アジア、さらに東方へと移植されるにつれ、ギリシャで生まれたとされる葡萄唐草も世界中へ伝わっていった。キリスト教の時代になると葡萄自体が宗教的に神聖視され、〈生命の樹〉の思想も加わり、例えば葡萄唐草がキリストや予言者を取り囲み、鳥やリス、兎、熊などの動物が配置されたりする。

西アジアにおいても葡萄唐草は見られ、パルメットに葡萄の房がほどこされたり、豊潤なS字形葡萄唐草が女神の周囲を取り囲んだりしている。このような唐草はササン朝ペルシャの多くの器物に装飾として用いられ、中央アジアを経て中国へと伝えられていった。薬師寺の葡萄文様は、日本にまだ葡萄という植物が知られていない時代にシルクロードをつたって伝わってきたものだろう。その後、

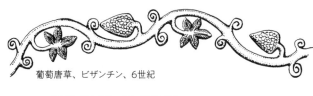

葡萄唐草、ビザンチン、6世紀

平安、鎌倉、室町、桃山、江戸と、葡萄唐草は蒔絵や小袖などに多く使用され、当時としてはエキゾチックな香りをもたらすものとして珍重されたことがわかる。

中央アジアのタリム盆地を東西に走るシルクロードには北ルートと南ルートが有り、南ルートにはインドのガンダーラ美術の影響を受けた地域が多くあった。西よりのコータン地方や、北ルートとの合流点にあたる桜蘭などの都市がそれにあたる。桜蘭は三世紀頃まで栄え、漢との交易も盛んで、その遺跡からは葡萄唐草をほどこした様々な遺物が出土している。さらに時代が下るとシルクロードにはササン朝ペルシャの影響も加わり、北ルートのクチャ地方の寺院址などから流麗な葡萄唐草がほどこされた建材や裂が多数出土している。こうしたシルクロードの葡萄唐草は多様な文化交流の足跡となっているのである。

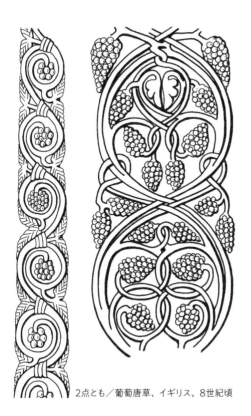

2点とも／葡萄唐草、イギリス、8世紀頃

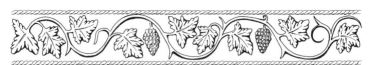

葡萄唐草、レバノン、3世紀頃

アラベスクの変遷

ビザンチン美術やササン朝ペルシャの様式から発展したイスラムのアラベスクは、七世紀から八世紀にかけての初期においてはビザンチン風のアカンサス唐草や、葉の短い木賊状（とくさ）の幹をした渦巻状の唐草が中心だった。それが九世紀から十世紀にかけてしだいに肉太の力強い植物文様となり、十一世紀から十二世紀にかけては文様も多様化し構成も複雑さを加えてゆく。これらの唐草は十四世紀から十五世紀になると、さらに構成が複雑化し、形も繊細になり、他の多くの様式も複雑にからみあい、渦巻を二重三重に巻き込んだ、めくるめくような文様宇宙が展開されるようになる。

十五世紀から十六世紀にかけてのオスマン朝トルコになるとアラベスクはいっそう流麗さを増していった。トルコはかつてビザンチン帝国の首都コンスタンティノポリスを擁し、ビザンチン美術の隆盛した地だったが、十一世紀中頃からイスラム化が始まり、十四世紀中頃にオスマン朝トルコ人が進出し、コンスタン

アラベスク文様、イスタンブール、14世紀

幾何学文様、スペイン、グラナダ、14世紀

アラベスク文様、イスタンブール、16世紀頃

アラベスク文様、アデン、15世紀

ティノポリスをイスタンブールと改めて都とし、オスマン・トルコ帝国（一二九九～一九二二）という巨大な大帝国をつくりあげる。その勢力は、東はメソポタミア、西はバルカン半島、ハンガリーまで及び、トルコ美術は諸々のスルタンの下に独自の明快な美術として確立していった。

トルコ装飾の際立った特徴は植物文様の独特な様式化である。植物の茎や蔓に見立てられた、複雑にからみあう曲線文様には、葉や花の部分に、内側に巻き込むような渦巻形が多用され、一種の波形文様のようなななめらかな波動が生まれている。ビザンチン装飾は、ギリシャ・ローマのアカンサスの葉飾りを受け継いで独特のスタイルを完成させたが、トルコ装飾はギリシャ・ローマの装飾とビザンチン様式を基に、素材や技法上の制約もあり、より洗練された優美な形姿に変わっていったといえるだろう。

インドでの展開

インドでは紀元前二千五百年から紀元前千五百年にかけてインダス川流域を中心に古代インダス文明の発生と隆盛があった。紀元前六世紀から紀元前五世紀には仏教が興起し、紀元前三世紀のアショカ王は仏教を保護し、サーンチーンの大塔に見られるような仏教美術が繁栄することになる。さらに二世紀から三世紀にかけては、ヘレニズム美術の影響を強く受け、パキスタン北部ガンダーラ国を中心に栄えた仏教美術であるガンダーラ美術が開花する。そして四世紀から七世紀の時代にインドの古典文化が確立され、アジャンターの石窟に代表される多くの優れた壁画が生みだされた。八世紀から十二世紀はヒンドゥー教の時代となり、インド＝ヒンドゥー美術が隆盛となり、十三世紀以後はイスラム化にともなうインド＝イスラム美術が展開することになった。

アジャンターの石窟寺院は紀元前百年頃から七世紀前半までその造営が続けられたもので基本的には仏教寺院である。その後、アーリア人の民俗宗教から発展

し、インド全域に広まってゆくヒンドゥー教の時代となり、その宗教は性的な力（シャクティ）を神聖なものとみなしていたため、神々の住居と考えられた寺院には性的な姿態を官能的に表現した多くの彫像が飾られた。うねるような肉体の曲線と植物の曲線が共鳴しあい、独特の空間が生みだされるヒンドゥー美術が始まるのはクプタ朝（四世紀から六世紀）の頃からだが、開花するのは次の時代である。

ギリシャ風パルメット波状文、そしてローマ風の繁茂した唐草文が、ヘレニズムの波に乗り東方へ向かうが、ガンダーラ美術からクプタ美術にかけて、唐草文様はより写実的に現実的になり、アジャンターに見られるように絢爛たる細密な草花が咲き乱れることになる。

2点とも／ロータス唐草、インド、紀元前1世紀頃

波形の牛文様［アジャンター壁画］、インド、6世紀

蓮華文［アジャンター壁画］、インド、6世紀

異端と先端

　ケルトは人種的なまとまりというより言語と宗教のまとまりを示す部族の総称で、アルプス北部からヨーロッパ一帯に広がっていた。このケルト美術が特別な展開を見せ始めるのはキリスト教化され始めたアイルランド島やブリテン島においてである。アイルランド島には紀元前四世紀頃からケルトが侵入していたが、五世紀以降にキリスト教化が進行し、修道院を中心とするケルト系キリスト教文化が発展する。

　ケルトは九世紀には多くの石彫の十字架を残し、ケルト美術の代表作『ケルズの書』を生みだした。この書は羊皮紙に書き写された福音書で、アイオナ修道院でつくられたといわれて、アイルランドのケルズ修道院に収蔵されていた。ページ全体に及ぶイニシャル装飾（装飾文字）が特徴で、余白はすべて螺旋文、組紐文、巴文などケルト独特の唐草状の装飾文様により埋めつくされている。

　ブリテン島も五世紀から六世紀にかけて北欧からアングロ・サクソン族が侵入

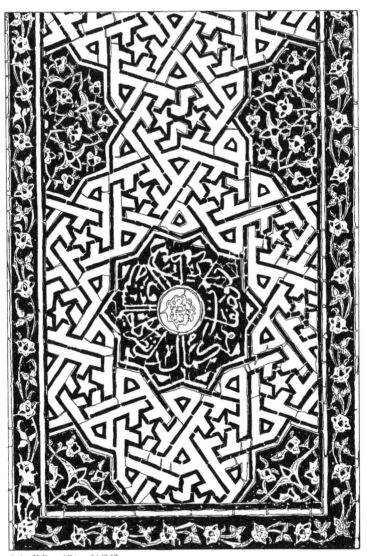

タイル装飾、イラン、14世紀

し、七世紀にはキリスト教化されてゆく。この時、イタリアの彩色写本が多く持ち込まれ、キリスト教化したアングロ・サクソン的要素とアイルランドのケルト人的要素が融合し、ハイバーノ＝サクソン様式と呼ばれる独自のスタイルがつくりだされた。その最も代表的なものが『リンディスファーンの書』である。この書も、人像表現などにイタリアを経由したビザンチン美術の影響を見ることができるが、多くの余白はケルトの組紐文やゲルマン系の動物組紐文などで豪華に飾りたてられ、彩色写本の極致を示すものとなった。

こうした見事な写本の影響は修道院の活動とともにヨーロッパ大陸に再び逆流してゆくが、九世紀以降は、ケルト的なキリスト教美術がしだいに衰退してしまう。しかしその文字と文様がわかちがたく組み合わされたスタイルは唐草の異端と先端として記憶されておくべきだろう。

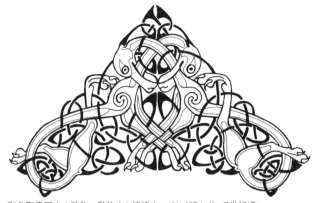

彩色聖書写本の装飾、動物文と組紐文、イングランド、7世紀頃

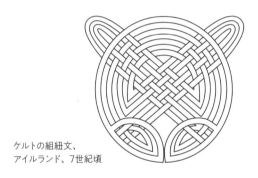

ケルトの組紐文、
アイルランド、7世紀頃

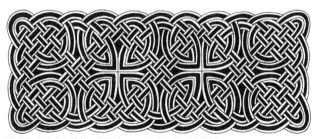

彩色聖書写本の装飾、組紐文、アイルランド、10世紀

民族大移動からヴァイキングへ

　3世紀から7世紀に及ぶゲルマン民族大移動の時代にも組紐文様の展開は続いた。4世紀のフン族（北方遊牧騎馬民族・匈奴の子孫）の西進に伴い起こった民族大移動の嵐により集合離散してゆく人々の跡には、幾何学的な線の遊動を特徴とする文様の流れを認めることができる。ある一定の要素を撚り合わせ、組み込むことで成立するこれら文様のモチーフは単純だが、紐や線がやがて弧や螺旋となり、重なり反転し多様に変化してゆくと、文様は錯綜し、渦を描き、ダイナミズムを帯びる。ギリシャやローマの古典装飾では基本パターンだった左右対称（シンメトリー）の美は、北方民族の文様では欠如している。調和や均衡への配慮は失われ、クライマックスへ高揚してゆく動勢が孕まれた。古典装飾のように中心へ文様の動きが集約してゆくのではなく、一点から始まった文様が終始発展し、その動きは全体を埋めつくそうとする。植物も動物もこの組紐の渦へ飲み込まれ、個々の具体性は見失われ、正確な形態はよほど注視しないと判別できない。そのような

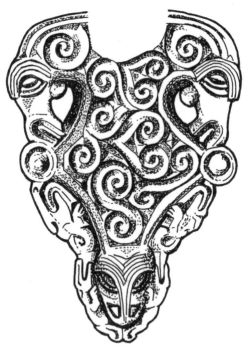

銀ブローチの渦巻き文様、全体として怪奇な動物面になる。デンマーク、5世紀頃

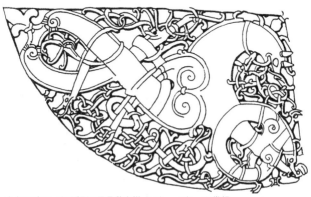

金色のブロンズの透彫り風見鶏文様、スウェーデン、11世紀

重合がこの民族大移動期の文様の特徴であり、やがて唐草の基盤となっていった。

9世紀から11世紀にかけて、スカンディナヴィアやバルト海を中心に活動した武装集団はヴァイキングと呼ばれた。海賊とも言われるが、略奪専門だった訳ではなく、通商の民として広範な影響力を持っていた。多くは海上では交易民、故郷に帰れば農民漁民として生活し、次第に海上の民としての性格を失い、定住生活に移って13世紀には消滅した。商業活動も盛んに行い、ヴァイキングの拠点だったスウェーデンのビルカからの交易ルートはブリテン諸島、イベリア半島、イタリア半島、バルカン半島、ロシア、北アフリカへも及んでいる。ヴァイキングは北方ゲルマン民族であり、侵略を活発化したのはキリスト教への反逆や貿易上の不利益解消のためと言われる。中世ヨーロッパでもヴァイキングは中東や東アジアと交易を続け、その優れた航海術や地理知識、工業技術や軍事技術で周辺諸国を凌駕していた。

ヴァイキングの組紐文様も有名である。巻きひげ植物、葉枝、動物、織帯などが重なり、対象物を彩り、様々な意味を発生させてゆく。木や石に刻まれた文様は赤や青の彩色で精密に強調され、その存在を際立たせる。もともとスカンディ

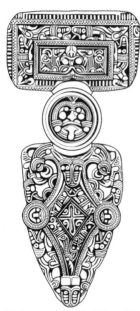

ナヴィアでは動物の組紐文様が主流だったが、10世紀前後には移住地や入植地の嗜好に合わせて植物モチーフも取り入れられ、特に武具や武器に施された装飾には北の厳しい自然と戦乱に明け暮れる時代特有の強度が秘められている。

銀ブローチの動物組紐文様、6世紀のイングランドの墓から見つかったが、もともとは5世紀にユトランド半島（デンマーク）で制作されたもの

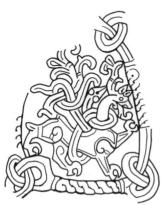

キリスト教の石碑側面の動物文様の細部、ユトランド半島（デンマーク）、965年

第三章　龍唐草と雲唐草

シルクロードをつたったギリシャ系の植物唐草文様の伝播ルートとは別に、中国では漢時代にすでに存在していた動物系の連続した波状文様の流れがあった。中国では唐草は鳥獣や龍雲などを抽象化してゆくところから始まったといっても過言ではない。こうした鳥獣龍雲を中心にした唐草とはみなされないかもしれない。しかし中国の植物文様はその始まりでは唐草、幾何文、動物文などを抽象化してゆく過程から生まれたものが多く、これらも広義の唐草ととらえることができるだろう。

もともとこの動物文を唐草形式にする表現は北アジア、スキタイ文化に端を発

するといわれる。また雲が集まり、龍に変身する「雲蒸龍変」という言葉が『史記』に出てくるように古代中国には龍文、雲文、龍雲文という文様がもともとあった。

雲は神や仙人を運ぶ乗物であり、神仙世界を表すために欠かせないものであり、仏教渡来以前の中国の要だった神仙思想のシンボルだった。

雲を起こし、雨をもたらし、水中から天空へ舞い上がる霊獣である龍は、漢時代にはその出現が天啓として数多く記録されている。つまり天子の徳が高く優れた治世であると天が認めた時や新しい天子が即位するように天命が下された時に、天が示す祥瑞（めでたいしるしの意）として龍が舞い降りるのである。その超越的な存在は天子の衣服を飾る十二種の文様の中でも最高のシンボルとみなされた。

古代中国の人々が想像力と情熱を注ぎ込んだ芸術文化にはおびただしい数の龍の姿を見つけることができるが、その図像の始まりは今から五千年以上前の新石器時代にまで遡る。そこには後世の龍とつながる文様や龍形の玉器をいくつも見つけることができるのだ。玉器とは儀礼用に美しく磨かれた石で、霊獣を象った龍唐草という文様を彫り込んだりした。これらは新石器時代の紅山文化や良渚文化などで副葬品として用いられている。権力者が埋葬される時に遺体を守る呪術的

な意味をこめ副葬されたのが玉龍などの玉器だった。

青銅器文化が最も栄えた殷代後期には現在知られている最古の漢字である甲骨文字も用いられ、龍は「竜」と書かれ、青銅器の表面を飾るのに欠かせないのが龍の文様だった。大きく口を開けて向い合う龍と龍、巨大な眼と角の生えた頭、足には爪があり、胴と尾には鱗のような幾何学文様が刻まれている。そして漢の時代に龍は飛躍的に現実味を帯び、現在我々がイメージするような龍の姿が完成する。互いの尾をくわえながら向い合う二匹の龍は陰陽の調和をあらわす図であり、後漢の時代に門柱や祠堂、地下墓室などの天井、壁、床などを構成する石材の表面に多用された。この双龍には躍動感に満ちた動物表現を特徴とする漢美術のなかでも際立った気のエネルギーが充填されている。

古代中国に発祥する四つの方位を表す象徴的な動物がある。南は朱雀、つまり天下太平の時にその美しい姿を現すとされた鳳凰が守護神となり、北は玄武といういうからみあった亀と蛇が守り、西は白虎がおさえ、東は霊獣のなかの霊獣である青龍が支える。天空の星座を動物に見立て、五行思想の色を配し、古代中国の宇宙観が示される。その中核となるのも龍なのである。

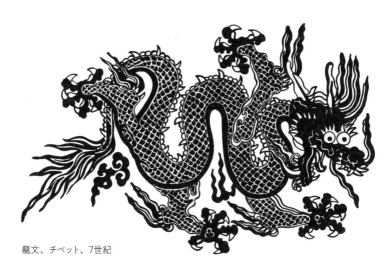

龍文、チベット、7世紀

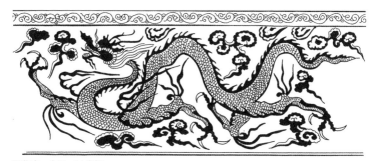

雲龍文、中国、14世紀

この龍を中心とした動物が絡み合う複雑な文様がやがて唐草化し、植物とも動物ともつかない不思議な龍唐草が生まれてゆく。また雲も唐草化し、植物と自然現象が融合する雲唐草が完成する。龍雲唐草はいわば神仙思想と仏教芸術の混合様式といえるだろう。それはまた生成変化し、あらゆるものへ移り変わってゆく唐草の本性をも示していた。

中国の曲線

中国は古代文明の発生地のひとつだが、特に早くから高度な文化を発展させ、かつ広大な地域に今日まで永々と継続性を持ちその文化を展開しているところに他の地域には見られない特性がある。

古代から中国では植物文様よりは、殷代以来の青銅器に見いだせる饕餮文や夔鳳文など怪獣・怪鳥をモチーフにしたもの、それらが龍文や鳳凰文へ発展変化していったもの、さらに〝気〟を象徴とする雲気文や山岳文など自然現象を基調にしたものが主流の文様だった。植物文様は四世紀から五世紀にかけての魏晋・南北朝時代に西アジア文化が伝播し、唐草文や蓮華文が生まれたのが始まりといえるだろう。いずれにしろ植物文様が伝わるはるか以前から中国独自の曲線が人々の嗜好に定着していたのである。

特に興味深いのは殷時代からつくられ、墳墓の埋葬品として重要な位置を占める円形の鏡の文様である。鏡は化粧道具として顔や姿を映すとともに呪術道具と

して化物の正体を映すものとして副葬品となり鏡背には時代を反映した様々な文様が刻まれた。

戦国時代の鏡の特徴は蟠螭文と呼ばれる龍と蛇がからみあう唐草状文様である。初期の龍は無足、無翼で嘴を持つ蛇のような特殊な形態をしている。これは饕餮文に従属する形であらわれ、やがて唐草状に絡まりあう蟠螭文へと変化していった。この戦国時代には東西交流の証として西方の動物文様の影響を受けた四足長胴の獣形の龍があらわれてくることにも注目したい。

股から周の青銅器に多く見られる中国古代の動物文、龍や鳳の目の部分を中心に対象に向き合わせたような形をとることが多い

股時代の古代中国の動物文、二匹の龍を向き合わせたような複雑な形をとる

青銅器と雷文

中国の唐草文様の成立の上で青銅器文様の影響を見逃してはならない。

新石器時代には幾何学文や魚文などをほどこした美しい彩陶土器があらわれるが、続く青銅器時代最初の王朝である殷や周になると様相は一変し、青銅器には神の顔ではないかといわれている饕餮文、龍や鳳凰、蟬や象などの動物文が主文としてあらわされ、地には隙間なく雷文がほどこされた。これらの文様には邪霊をしりぞける力があるとみなされ、奇怪な装飾がびっしりときざみこまれることになる。

饕餮文は器物や建築などにほどこすことにより内部を邪霊から保護する力があるとされる獣面であり、殷時代は二匹の龍を向きあわせた複雑怪奇な形態をとることが多い。地には唐草状の雷文が広がり、主文が地にまぎれてゆくような様相を見せることもあるが、その形姿は神の姿と信じられていた。

夔龍文も龍の文様を鈁（腹部断面が方形の壺）や尊（酒器、口がラッパ状に開き高台を持つ）

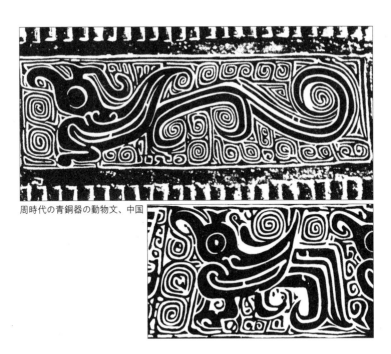

周時代の青銅器の動物文、中国

殷時代の青銅器の鳳凰文、中国

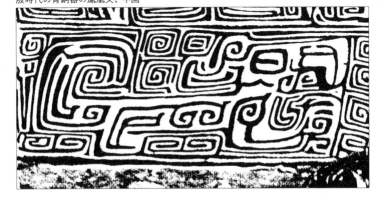

に描いたもので、一般的に頭飾りを持ち、口や尾の先端が蔓のように巻き込んだ形をしているものが多い。

窃曲文（せっきょくもん）は、龍の目の部分を中心に体の部分を点対称に向い合わせた文様で殷中期から周まで使われている。龍の目や体といっても抽象化されているため明確な形態をともなってはいない。文字のようにも雷文のようにも見える連続文様である。それゆえ雷文は主文の余白を埋めるために使われるが、雷文ひとつひとつも龍文を簡略化していった文様とみることができる。このことからも殷周時代の文様がいかに龍を基調として展開されていたかがわかるだろう。

雷文、中国、周時代

北方からの文様

殷周時代以後の中国は強大な統一国家がなく諸侯が対立を繰り返す春秋・戦国時代となる。また諸子百家により才能ある者は各国に活躍の場を求めることができるという自由闊達な気風が生まれ、殷周時代の重苦しい美術に代わり、軽妙で躍動感あふれる美術が生まれ、金工や木工、漆工の技術も発達する。

こうした美術の隆盛には周時代末より戦国時代にかけて北方のスキタイ民族の美術が中国に流入してきたことも大きな役割を果たしている。蒙古族の匈奴が仲介して伝えたために北方系と呼ばれるが、スキタイ美術はもともとギリシャ美術の影響を色濃く受けた文化である。このようにしてギリシャ美術の植物文様や、スキタイ美術の動物がからみあう文様、アッシリア美術を起源とする有翼獣文様などが中国に入り込み、新風を吹きこむ。

春秋時代以降の文様には蟠螭文という龍を中心とした動物文があらわれるが、やがてこれは唐草状にからみあい、植物とも動物ともつかない不思議な文様と化

鳥獣文様、シベリア、紀元前5世紀

してゆく。龍唐草とも呼ばれるこの文様は戦国時代から漢時代にかけて漆器や銅器などさまざまな文物に使用された。

またこの時代から躍動するさまざまな動物が単独で、あるいは組み合わせて描かれる文様があらわれたり、春秋時代後期からは人物文もあらわれ、器面を帯状に分割した中に狩猟や饗宴、戦争などの場面が刻まれた器物も大量に出現してくる。

金土品や玉石器にはスキタイ美術を思わせるような動物文や狩猟文が多数見られることにも注意したい。また戦国時代の瓦の文様には樹木の下で向い合う二匹の動物文様があらわれるが、これも古代オリエントの樹下動物の文様が中国へ流入したことを物語る痕跡といえるだろう。中心に樹木を置き左右に動物を向い合わせにする構図は、西アジア起源の聖樹と双獣の文様の影響を強く受けたものなのである。

鳥獣文様、シベリア、紀元前5世紀

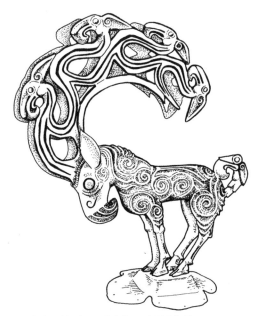

動物文彫刻、中国、周時代から東周時代頃

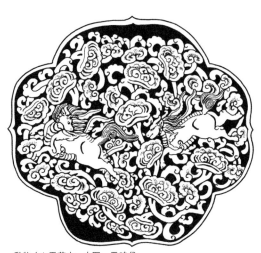

動物文と霊芝文、中国、元時代

龍の変容

龍文は中国の代表的な文様として三千年以上の歴史を持つが、時代によりその形式に大きな違いがある。殷周時代は蛇のような形に近く、漢時代には天上界に属する生物として神獣的な性格が強調され、元から清の時代には天子を象徴する最高の吉祥とされた。

龍には階級制度のようなものがあり、上位から「龍」（翼が火焔となり体表に鱗があり、五つの爪を持つ最高級の龍）、「蛟」（四足を持ち大洪水を起こす龍）、「虬」（角を持つ龍）、「螭」（翼がなく水中に棲み、天に昇れない下級の龍）と五段階に分かれている。水中に棲む蛇のような形のものから、翼を持ち飛べるもの、やがて天界に属して翼なしで飛翔するものなど、生命進化のようにクラスが上がってゆくのである。漢時代から龍は天上界の生物とみなされ、雲の車を引き、仙人を運ぶ乗物のような役目をするようになる。唐時代には龍は独立した神獣になり他の獣文とは異なる一段上の存在として扱われる。続く五代時

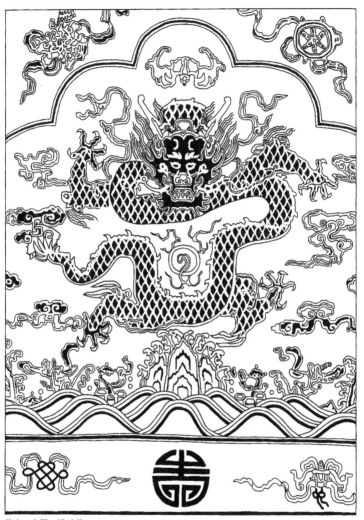

龍文、中国、清時代

代には四足、三爪、二角、長胴、鱗、火焔状の翼など龍の定型ともいうべき姿が定着する。

そして宋時代、龍文は磁州窯の壺の曲面などに掻落としや鉄絵で力強く勢いのある生き生きとした筆致で描かれるようになり、その表現も多様化していった。

さらに元時代から清時代にかけて、龍は天子の象徴としての地位を確立し、中国の最重要の文様となってゆく。龍文を使った器物は宮廷用として制作され、意匠は細かく規格化されていった。例えば正面龍は、龍首を正面に向け、座しているような龍で、この文様は龍文のなかでも最も高貴なものとされ、皇帝の服飾や器物に限定されて使用されるようになる。

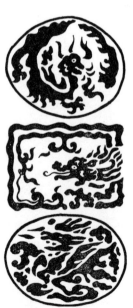

龍の囲み文、日本、桃山時代

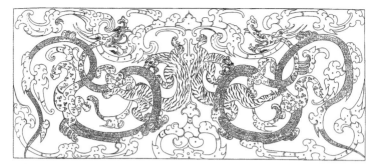

龍虎文、中国、前漢時代

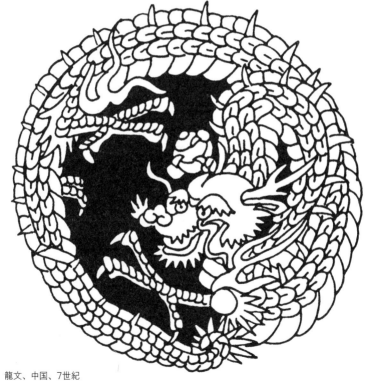

龍文、中国、7世紀

雲文と神仙思想

漢時代は神仙などが登場する神話世界に人々が強い憧れを抱いた時代だった。雲が立ちこめる高い山々は仙人が住むと信じられ、雲気文や山岳文が文様として多用され、天上世界の西王母や仙人、天の動物としての龍、鳳凰、虎兎などが雲気文の間を身をくねらせる構図も多数見られるようになる。

この時代の人々の精神的な支えは神話伝説にもとづく壮大な宇宙観だった。画像石（絵を刻んだ石材）や画像磚（磚は煉瓦やタイルの総称）、壁画などにこうした宇宙観をあらわす文様が見られる。崑崙山に座すといわれる西王母を中心とした天上界で聖獣と戯れる仙人、死者が羽化登仙してゆく様子などを描くことにより、翼を持つ不老不死の仙人となることを人々は願った。こうした文様の他に目立つのは雲気文である。雲気文は聖獣が走る図とともに戦国時代からあらわされてきたが、漢の時代には逆に雲気文そのものが主文として使われ、聖獣や仙人は雲間にまぎれるように背景へしりぞいている。

怪雲文、高句麗、6世紀

雲文、中国、6世紀

雲巴文、中国、7世紀

雲丸文、日本、室町時代

雲気文も天界をあらわすシンボルであり、その雲の形状や色調が吉凶をあらわすという考えが広まり、後の瑞雲文様へとつながってゆく。また渦巻く雲は神意を伝えるメディアであり、邪を避けるものともみなされた。

漢時代以降も雲気文は中国文様の代表として長く使用された。隋時代には細長く尾を引き流れるような雲形が主流となるが、唐時代になると雲の頭の形がこんもりとふくらみ、やがてキノコの霊芝の形に似た霊芝雲や如意雲と呼ばれる独特の形をした雲文もあらわれてくる。

第四章 空想の花、陶酔の花

古代ギリシャ人たちが好んだアカンサスはローマを通じてヨーロッパに広がってゆくと共にアレキサンダー遠征によりガンダーラへ運ばれ、その地の仏教芸術へ入りこみ、さらには中国へも伝わってゆく。

こうした仏教化の過程を経て、アカンサスはしだいに架空の不思議な植物のようになっていった。考えてみれば唐草は身のまわりにある現実の植物ではない、空想の植物文様であり続けたがゆえに、どの地域、どの時代の人々にもエキゾチックなものとして、あるいは生命の普遍的な力を感じさせる象徴として受け入れられていったといえるのかもしれない。

こうして東方の架空の植物文様から強い影響を受け、西域を通じて唐代に伝わった異国風の不思議な草花文様が中国で発展していったものを「宝相華」と呼ぶ。

唐時代に生まれ、唐時代末から五大時代にかけて定形化してゆくこの宝相華は、特定の花ではなく、牡丹、シャクナゲ、芙蓉、バラなどのさまざまな美しい花々の、それぞれ特に美しい部分を抽出し、それらを組み合わせてつくりあげた空想の花である。

初期の宝相華は特に多くの形式が含まれ、文様の形態が流動的で、不安定だった。どれひとつとっても文様としての同一の構成を見ることはできず、葉、花、果実などの要素の配列もまちまちである。葡萄唐草や蓮唐草と呼んだほうがいいものもあり、いずれも独自の形態が整理されないまま混淆を繰り返していったことがわかる。

だからたとえばAという宝相華とBという宝相華は葉が共通した形式であり、BとCの果実は同形であり、BとDの花は同じ形式であるといった具合に、全体としては複雑に錯綜しあい、二重、三重に関係しあいつつ流麗な文様世界が繰り広げられている。

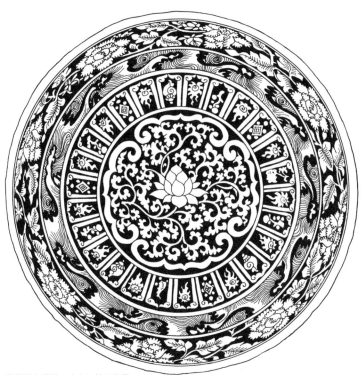

蓮華草文花鉢、中央に牡丹唐草、
まわりに蓮弁八宝文帯、中国、14世紀

宝相華は仏の功徳を宝の相に見立てて華とした吉祥思想から生まれてきたものであり、宝相とは仏像の光り輝く様も意味する。しかし文様そのものはペルシャ的な感性が濃厚に残り、ペルシャで好まれていた架空の植物文様に刺激されて生まれたものが多く、デザインも近似している。それらの花々はペルシャのゾロアスター教の天国楽園に咲く花々を思わせるのだ。中国にとってはこれらの異国の不思議な花々の文様が想像力を強く刺激するものだった。

宝相華は極楽の花であり、天国や楽園をあらわし、彼岸、超現実の世界を演出した。そして宝相華の唐草は万華鏡のようなめくるめく作用を持ち、拡散や集約の度に花々の形や色を次々と変化させ、法悦境の世界を浮かびあがらせてゆく。

宝相華唐草はいわば幻視のためのイメージだったといっていいのかもしれない。パルメットやハニーサックルにたくわえられた思想やロータスやロゼットのシンボリズムを多重に盛りこんだ摩訶不思議な、眩惑的な光景がこの文様を引き金にして繰り広げられ、仏教で説かれた目に見えない世界の陶酔境をたちあがらせる。

混沌として、生命力あふれる場所に宝相華は花々を咲かせ、芳香を発し、茎を伸ばし、人々の感覚を刺激し、見えない世界への想像力をかきたてる。その花々は

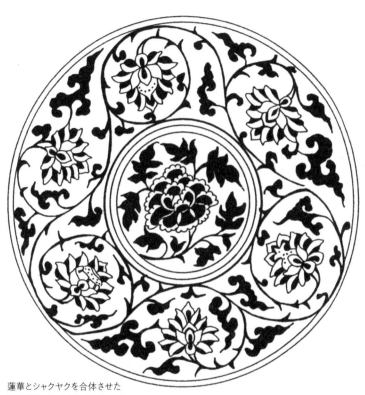

蓮華とシャクヤクを合体させた
宝相華唐草、中国、14世紀頃

現実ではなく人々の心の奥の異次元に咲き続ける花々なのだ。

中国ではこの宝相華は雲文や流水文も組みこまれるなどさらに華麗で豊穣なモチーフとなってゆく。そして東洋の文様の王ともいうべきこの宝相華唐草はエジプトのロータス、ギリシャのパルメット、またインドの仏教芸術の強い影響を受けつつ盛唐時代に最も洗練された文様として完成する。さらに宝相華は朝鮮にも伝わり、高句麗三国時代には花宝相華として大流行するのである。

日本にも朝鮮経由で飛鳥時代に宝相華は伝わり、平安時代には独特な形式で日本化された。この平安宝相華はいわば空想の存在としての宝相華を再現実化しようとする試みだった。宝相華は現実の花である牡丹に近づく。左右に小さくはりだした葉と、うねりながら立ちあがる葉、その中の杏仁形の葉脈、六枚の花弁と花芯からなる綿密な描写が日本独自の宝相華の特徴といえるだろう。いずれにしろ宝相華はリアルとヴァーチュアルの間を往還しながら人々をその華の眩暈のなかへ引きずりこんでいったのである。

宝相華唐草の始まり

植物連続文様の発展段階は、リーグルの『美術様式論』に記されているように、古代エジプトのロータス、パピルスの連続構成と、地中海文化圏で展開された植物文様とがひとつの源流をなしている。この連続文様は、ギリシャ、ローマに伝えられ、さらにギリシャで確立した文様は東方へ進んでインドへ、あるいは中央アジアを経て中国、朝鮮、日本にまで及んでいる。一方でローマへと引き継がれた文様は東ローマ帝国へ至り、いわゆるビザンチン様式を生みだした。

もうひとつの源流といえるのが、東方のメソポタミアにおけるアッシリア、バビロニアの植物文様である。アッシリアの文様はギリシャの文様と相互に融合しながら、やがてペルシャへ受け継がれる。そしてさらに東進しインドへ、中国へ、日本へと伝えられた。このルートとは逆にペルシャから西へ戻った流れもあり、これはイラク、トルコ、エジプトへと逆流していった。

このような絶え間のない広範囲の交流から生みだされたものが宝相華唐草とい

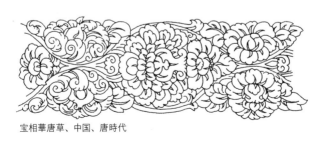

宝相華唐草、中国、唐時代

えるだろう。ギリシャやローマの忍冬唐草、アカンサス唐草、葡萄唐草が仏教思想と融合してゆくプロセスのなかで花開き、さらにササン朝ペルシャの風雅な植物文様とからみあい、かつ中国古代からの伝統的な龍文や雲気文、流文や獣文の下地の上に成立したのが唐代の唐草の代表の宝相華唐草である。

有名な敦煌では石窟寺院に壁面が描かれ始める五世紀頃から天井画にパルメット唐草があらわれ様々な姿で乱舞するようになる。しかし画一的なパルメット唐草は六朝時代をピークに減少し、唐時代になると植物文様全盛の基礎となる想像力あふれる宝相華唐草が浮上してくるのである。

パルメット唐草、中国、5世紀

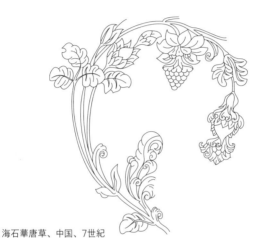

海石榴唐草、中国、7世紀

回回花唐草、中国、7世紀

シルクロードのルートとルーツ

匈奴との争いに苦しんでいた中国が、紀元前百四十年、漢の武帝の時代に匈奴を討ち倒し中央アジアの大月氏国と同盟を結ぼうとしたのがシルクロードの始まりといわれる。その同盟をきっかけに西域の状況が明らかになり、交易路が開かれ始めた。

中国からは主として絹が周辺諸国へ運ばれ、絹は中央アジアを越えて西アジアのパルティアまで伝わった。そして紀元前六四年にシリアを属国としパルティアと接することになったローマ帝国軍がまず目にとめたのがパルティア軍の絹の軍旗だった。その後ローマ軍は絹を略奪品としてローマへ持ち帰り、人々はその薄さと光沢に驚異したという。

ローマはパルティアにより東方との交易を阻まれていたため中国産の絹を入手できなかったが、二世紀にようやく紅海やペルシャ湾を通って船で運ばれていた絹を手に入れる。陸のシルクロードに対する海のシルクロードが活用され、ロー

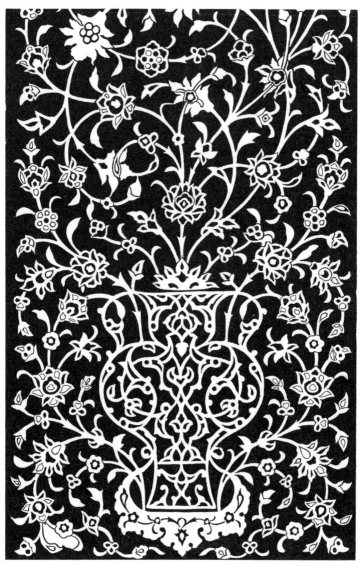

ハルン・イ・ヴィラヤ廳のモザイク・タイル、イスファハン、16世紀

マへ絹が届くようになったのだ。

中国は西方へ領土を拡大したため、シルクロード一帯で活動したソグド商人と直接交易をおこなうようになり、西方の宝石、香料、ガラス、絨毯などが大量に唐時代の中国へもたらされ、富裕層は珍しいペルシャの文物に触れることができるようになる。そして七世紀中頃、ササン朝ペルシアがイスラム勢力によって滅亡すると、王族たちは工芸職人や技術者を多く引き連れ唐に亡命したため、唐の都である長安には突如としてササン朝文化が大流行する。

高度な技術を持ったペルシャの工芸職人たちは中国に帰化し、唐の宮廷でササン朝風の唐草の刻まれた金銀細工、ガラス器、錦織、胡瓶を多数制作した。そしてこうした工芸品は唐の皇帝により諸外国の使節に下賜されたため、それらの一部が日本へも渡ってくることになったのである。正倉院の宝物の多くがササン朝に起源を求めることができるのはそうしたルートのためである。

忍冬唐草、朝鮮、高句麗時代

忍冬唐草、朝鮮、統一新羅時代

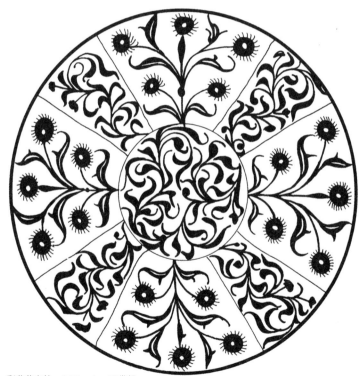

彩草花文鉢、カシャーン、13世紀

宝相華のヴァリアント

　宝相華は牡丹を中心とした花の美しい部分だけを取りだしつくりだした空想の花である。唐代の装飾文様に数多く登場するが、その形式も種々雑多で、のちに団華や唐花、蓮華や折枝、花弁などと呼ばれるものと区別がつきにくい。

　団華は花を円形に構成した文様で、中心の円軸を基点にめくるめくような花模様が展開され、宝相華や唐花がモチーフとなることが多い。唐三彩などには貼花文様として用いられ、四弁、六弁、八弁の花弁を放射状にしたものや、一対の花を向き合わせ円形にしたものなど多くのパターンがつくりだされる。

　唐花は盛唐時代につくりだされ大流行した空想上の花模様であり、日本へも奈良時代から平安時代にかけて伝わっている。宝相華と見分けがたく形態上の定義から両者を分けることは不可能だろう。

　蓮華はインドでは神が誕生した花として特別に神聖視されてきたが、仏教美術に取り入れられると蓮の花の上は汚れのない仏世界のシンボルとなってゆく。中

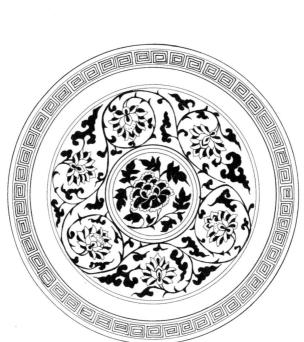

宝相華唐草、中国、14世紀

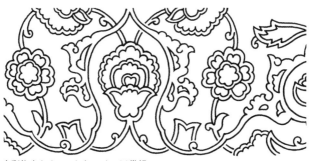

多彩施文タイル、イズニーク、16世紀

国では仏教伝来以前から蓮は文様として使われてはいたが、六朝時代には仏像の台座や石窟の天上画など仏教美術と切り離すことのできない重要な植物文様となっていた。やがて蓮の花を上から見た円形文様や横から見たものを唐草状に連鎖させた文様など、多くのヴァリアントが生みだされた。

折枝は北宋時代以後に生まれた、花枝を樹から折りとったように描いた文様で、牡丹が用いられることが多く、枝の切口にも数々の工夫が凝らされ、宝相華のようなまとまりをつくっている。また花卉は草花文様で明時代の青花に牡丹、石榴、菊、椿、薔薇などが使われ、これも宝相華の流れをひいた形態構成となることが多い。

金彩色円形装飾花文、
イスタンブール、15世紀

ダマスクス・タイル、イズニーク、16世紀

中国のアラベスク

　中国に入った、ギリシャ、ビザンチン、ペルシャの装飾様式は、隋唐時代に独特の新しい香りを孕んだ華々を咲かせたが、一方で中国文化が西域に及ぼした影響も大きい。

　アラビアに中国の製紙技術が入ってゆくのは八世紀中葉といわれるが、このことがまず西方の文様や写本に飛躍的な発展をもたらした。また陶磁器技術や織物技術を通じて中国の絵画的描法や写実的な様式も伝えられていった。十三世紀半ばにペルシャがモンゴルの支配下となると、中国風の自然主義描写法とアルカイックなペルシャ的要素が混合した独特の絵画様式が生まれていった。

　これらの絵画における新様式は装飾美術にも導入され、唐草においても従来の西方のパルメット唐草に、明確な中国的な香りが漂ってくる。その好例としてはイズニーク窯のトルコ・タイルなどがあげられるだろう。これらの白地に藍彩青(あいさい)鉢の花文には従来のパルメットや半パルメットの唐草文に代わり中国風の雲文が

あらわれてくる。また雲文以外にも中国風の牡丹唐草文が取り入れられている場合もある。

　もう一つの特色は従来の抽象的なイスラムのアラベスクが中国文化の影響を受けて新しい様式を生みだしてゆくことだろう。例えばトルコの唐草は、それまでインドやペルシャで多用されていた糸杉状の葉形や鋸歯状の輪郭を持つ植物連続文様を中国風の写実的絵画描法によって再生し、新しい生命を吹きこんでいる。このように唐草はある媒体として何かに影響を与えると同時に何かから影響を与えられているという相互関係上に成立していることを忘れてはならないだろう。

2点とも蓮華唐草、中国、14世紀

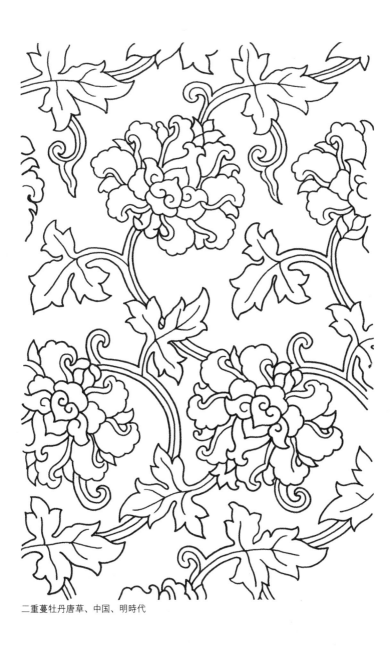

二重蔓牡丹唐草、中国、明時代

中国唐草の変遷

隋唐時代には葡萄唐草が西域の異国的な文様として鏡背などに盛んに用いられたが定着することはなく、海石榴華唐草のなかへ同化されてしまう。また仏教の教理から想像上の花である宝相華唐草が生みだされた。宝相華の主要なモチーフであった牡丹は、富貴の象徴とみなされ、唐の頃に中国では盛んに栽培され、その後、宋の時代にも最も重要な文様として青磁や白磁の絵付けに頻繁に使用されるようになる。

パルメット唐草は隋唐を経由して朝鮮へ流れ、日本へ伝わり、忍冬唐草文様となるが、その頃、中国では廃れかけていた。

元時代には菊唐草が登場し、元時代末には牡丹唐草と同格に近い主文の扱いをされている。この時代の陶磁器は、青花が主流であり、続く明時代とともに唐草文様が特に多用され、鉄線唐草、霊芝唐草、蘭唐草、撫子唐草など多くのヴァリエーションが器物の辺縁を飾るようになる。同時に多種多様な花を集めて唐草に

屈輪文、中国、15世紀

106

屈輪文、中国、12世紀

牡丹唐草、中国、14世紀半ば

する花尽くし唐草文があらわれ、宝相華に近い万華鏡のような様相を呈する。

明時代には唐草が持っていた仏教色がしだいに失われ、装飾性が重視され、花そ
れぞれにこめられていた意味あいは薄められ、花尽くしのような華やかさを求めた
唐草文が主流となった。しかしそれもやがて主文としては扱われなくなり、唐草文
は辺縁を飾る脇役のような形になっていった。明時代中期から五彩があらわれると、
唐草文の描写は粗雑になり、何の花や植物を描いたものかわからなくなり、宝相華
唐草も一部復活するが、清時代では過去の文様の模倣が多くなり、唐草より花鳥文
様が器面の大半を飾るようになってゆくのである。

牡丹唐草、中国、15世紀

蔓唐草、中国、13世紀

モンゴルの吉祥文様

モンゴル語で「ウルジーヘー」と呼ばれる生命を象る吉祥文様がモンゴルにはある。ゲル（移動式円形住居）や寺院、仏具や僧衣などに使われ、変形種は千以上あり、モンゴルを代表する幸福の文様として敬われている。

「ウルジーヘー」は一筆書きによって描かれる、組紐の躍動感を生かした文様であり、連続性と無限性を表す。その文様が施された物に力が宿り、その物を持つ人に幸運が授かるとされた。もともとは12世紀から13世紀にかけてチベット仏教の伝来と共に知られるようになり、17世紀の本格的なモンゴル布教により一般にも伝わっていった。チベットでは「ペルベウ」や「スワティカ」と呼ばれ「無限組紐」を意味していた。

他にも「アルヘンハー」と呼ばれる金槌文様は縁取りに使われて「永遠」を表し、「ハーンボコイブチ」は男性のシンボルで「永久の関係」を、「ハタンスイフ」は女性のシンボルで「変わらぬ誠実さ」を示す。鼻の形を応用した「ハマル

オガルズ」や、角の形をした「エベルオガルズ」など変わった文様もモンゴルには多い。

注目したいのは天井や天蓋に描かれたウルジーヘーである。組紐だけのシンプルなウルジーヘーも多いが、蓮花や雲波などの絵柄が組み合わされ、華やかな唐草形式をとることもある。

モンゴルの族祖神話『元朝秘史』冒頭では、テンゲル（上天）からの定めで「蒼き狼」が生まれ、妻の「紅い鹿」との間にバタチカンが生まれ、その末裔のドゥン・メルゲンの妻アラン・ゴアが「日月（太陽と月）の精」に感応し産んだ末子から、さらに数えて八代目がテムジン（チンギス・ハン）とされる。これはモンゴルの支配者が天なる神にその権力の源を持つことを印している。

ここに中国の古代建築における「藻天（そうてん）」の影響も加わる。「藻」は蔓草などの細かな植物のことであり「藻天」は細密な植物文様の天井を意味した。「藻天」には神仙説や五行説といった中国古代の世界観も込められ、中央に大きな蓮が天地逆になり描かれることもある。下から見上げる蓮は蕚の外に蓮弁が並び皿を伏せたように見え、見る者は天の位相にいるかのように錯覚する。あるいは水底か

モンゴル共和国バヤンウルギー県のカザフ民族によるコースターの刺繡文様

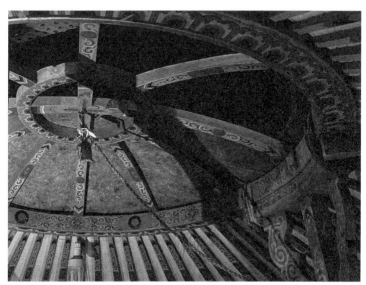

モンゴル共和国ウランバートルのパオの天井装飾

　　　　第四章　空想の花、陶酔の花

ら見る水面の蓮のような効果も生じた。天井のウルジーヘーはそうした天地反転の力学を秘めながら、頭上に唐草に囲まれた別世界を浮かび上がらせ、繁栄が長く続くことを祈願する聖なる文様となった。

モンゴル共和国ウランバートルのパオ内家具のウルヘージー文様

モンゴル共和国ウランバートルの乗馬用靴の装飾

モンゴル共和国ウランバートルのパオ（移動式住居）内家具のウルヘージー文様

日本の唐草

第五章 花喰鳥と鳳凰

エジプト、ギリシャで生まれた唐草はインド、中国、朝鮮を経て、飛鳥時代に日本へ伝わってくる。日本では唐草は馬肥という大地に這う蔓草を文様化したものであるとか、絡みまつわる草の総称をいうとか、唐風の草の文様であるとか、様々な説が流布している。このようにシルクロードを通じ、異国から伝わった唐草は、縄文時代以来培われてきた日本民族固有の造形感覚の上に独自の展開を遂げていった。

この縄文時代以来の固有の感覚について補足しておくと、例えば宮城糸山町網場で出土した縄文時代末期の石版には、入組みのものと三叉のものが巧みに彫り

こまれた唐草と見まがう曲線文様を多数認めることができる。

縄文という言葉は字義どおり表面を縄状のもので整え縄目を残していった土器からとられたもので、その土器は人間の生命力を謳歌するかのような流動的で自由な曲線を特徴としていた。呪術性の強い、ダイナミックで、複雑な装飾文様は、曲線文や円文から山形文、菱文、渦巻文、波文まで多種のヴァリエーションを持ち、この時代の日本の風土や美意識を如実に物語っている。こうした土着的で、原始的な文様の精神が土壌として広がっていた日本に、古墳時代から飛鳥時代にかけて中国、朝鮮経由で新鮮な感覚を秘めた唐草が流入してくることで日本独特の唐草が芽生える土台が作られてゆく。それらの唐草は当時の日本人にとっては異国からもたらされた目も醒めるような美しい文様だったのだろう。

奈良、東大寺の正倉院にはペルシャからビザンチン、ギリシャ、インド、中国、朝鮮までの広大な地域にまたがる唐草文様の遺品が数多く残されている。正倉院はまさにシルクロードの終着点であり、唐草の歴史のデータベースのようなものとなっているのだ。

例えば花をくわえた鳥の文様である花喰鳥は五世紀から八世紀にかけてのユー

ラシア大陸の各地にあらわれるが、特にペルシャの文様に多く見られ、この聖鳥の生誕の地はペルシャとされている。花喰鳥がくわえるのは葡萄やザクロなどの果実、あるいは王権のシンボルや真珠の綬帯である。

花喰鳥はやがて唐代の中国に伝わり、宝相華唐草を加えて鳳凰となり、中国特有の花喰鳥文様ができあがる。中国ではそれまで鳥人や迦陵頻伽（かりょうびんが）と呼ばれてきた鳥獣文様があり、その鳥は広げた羽と尾羽を持ち、胴は小さく締まり、顔の眉、目、鼻、口なども明確に描かれていた。この鳥はギリシャのフェニックス（不死鳥）にまで遡ることができるかもしれない。フェニックスは、ギリシャ語のポイニクスを語源とし、ポイニクスはパルメットの華麗な色彩をあらわしていた。フェニックスは五百年毎に父鳥を弔うために太陽神ヘリオスの社にあらわれるという。さらにいえばフェニックスはエジプト人がピラミッドに描いたベンヌ鳥であり、冥界の王オシリスの化身とされ、死者を運ぶ舟に乗っている。多くのパピルスには頭上に太陽を戴く姿で描かれ、不死の鍵を握る霊鳥とされている。いずれにしろ鳳凰はこうした歴史的、地理的な流れの一端にある。唐草と同じようにエジプトやギリシャを淵源とする

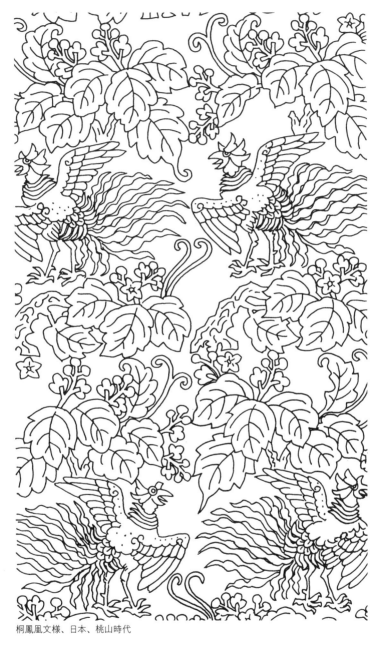

桐鳳凰文様、日本、桃山時代

この鳳凰は中国では仁徳義礼信をあらわし、仁愛や慈悲のシンボルだった。

鳳凰はまた瑞祥を代表する鳥であり、雄は鳳、雌は凰と呼び、天子の出現の時にあらわれ、雌雄がともに飛び立ち鳴くと天下は泰平であるとされた。龍雲唐草と同様に鳳凰の表現はそれぞれの時代において大きく変化し、やがて首が長くなり、羽毛が茎のように伸び、手足が広がり、尾が長くなり、という具合に唐草化していった。

そして日本にも伝えられ、日本では鶴が若松をくわえる松喰鶴のように大胆に和様化され、受容されてゆく。若松は常盤の松に育つことを意味した吉祥であり、古代から日本では若松を飾る風習があった。鶴はいうまでもなく瑞鳥仙鶴であり、こうした吉祥文の組み合わせが松喰鶴となった。このように日本において唐草は、移入当時は忠実に異国のパターンを踏襲しているが、しだいに独創性を帯び、自由な変奏をおこない、独特の唐草になってゆく。それぞれの時代の人々の生活空間を多彩に彩り、その時代の風土や社会のなかで工人や職人は唐草をイメージのパターンとして自在に解釈し、その優れた創造力により新たな唐草のリズムを生みだしていったのである。

向かい鶴菱繋ぎ唐草、日本、江戸時代

　　第五章　花喰鳥と鳳凰

縄文のエネルギー

唐草はシルクロードを経て日本へ伝えられ、独自の展開をとげるが、その変容に縄文時代以来培われてきた民族固有の創造の歴史が大きな影を落としている。

日本で最も古く文様らしきものがあらわれるのは縄文時代である。日本列島で土器制作が始まるのは今から一万年前頃と想定されるが、この縄文時代に人々は狩猟、漁労、採集で生活していた。そのため最古の土器は煮炊き用の深鉢を基本形にしている。人の爪や貝殻、縄目など原始的な道具を使った簡単な文様から火焔土器に見えるようなエネルギッシュで力強い文様まで種々の表現があるが、施文の手法から縄文、押型文、貝殻文、磨消縄文などいくつかのパターンに分けられる。しかし形態としての文様モチーフは限定され、渦、円、平行線、斜線、山形、格子などの幾何学的文様を中心に装飾がほどこされた。

・縄文時代初期の文様は、土器の口縁部に粘土紐を張りつけた隆線文、人の爪やへらで引っかいた爪形文、撚糸（ねんし）の網目を土器に押しつける撚糸文（多縄文）に大き

2点とも／縄文中期土器、
日本、紀元前2500-1500年頃

く分けられる。やがてこれらの文様を基本にした変形装飾が発展し、刻みを入れた細い棒を転がし、連続的な山形、楕円、格子目を器面に残す押型文や貝殻を押しつけギザギザの模様をつける貝殻文などがあらわれる。

中期には連続装飾文様がほどこされるようになり、口縁部の隆起した涌きあがるような形状が特徴の火焔土器や大胆な渦巻をいくつも重ねあわせてゆく多重渦巻文などがあらわれる。

また後期には縄文をほどこした部分と無文の部分を対比させる磨消縄文が多くあらわれ、やがて器面を無文のまま残す簡素な方向へと転回していった。縄文とひと口にいっても地域や時代によって大きな違いがあり、それらの総体は原日本人の圧倒的な文様への欲望を感じさせて興味深い。唐草もこのような縄文の感覚を地にして日本で受容されたといえるだろう。

日本最古の唐草

日本における唐草文様の最古の遺品は、中国の六朝時代（三世紀〜六世紀）の文化が朝鮮半島を経て日本に伝えられた古墳時代（三世紀〜六世紀）の応神天皇陵から出土している。

金銅透彫の鞍や金銅双鳳文杏葉（ぎょうよう）などにこの唐草を見ることができるが、多くは馬具や武具の類に記されたもので、龍文、鳥獣文、魚文、双獣文、双鳳文等の入った動物系の唐草であり、北方色の強い文化の流れを示している。

しかし古墳時代の馬具などに見られる西方的なアカンサス唐草の流れもあり、これらは五世紀頃の日本とユーラシア大陸との交通や交易の結果もたらされたものとして興味深い。

日本に仏教文化が移入されてゆくのは六世紀半ばであり、飛鳥時代には仏教伝来とともに唐草が流れ込み、仏教建築、仏像、荘厳具などに多用されてゆく。その代表的なものは北魏系仏像の法隆寺金堂釈迦三尊であり、その光背のアカンサ

2点とも／蔓唐草、日本、飛鳥時代

忍冬唐草、日本、飛鳥時代

宝相華唐草、日本、飛鳥時代

スやパルメットは雲崗石窟の文様を模倣したものといわれる。

飛鳥時代には古墳時代の二つの流れ、つまり北方色の濃い文化の流れと西方的な色彩の強い文化の流れが合流し、日本ではパルメットは忍冬唐草や蓮華唐草と呼ばれるようになった。

またもうひとつの流れとして朝鮮からの影響の強い唐草の移入がある。当時の高句麗（北方）と百済（中国系）から、ギリシャ発生の植物文様ではなく仏教の影響下に数種の発生源が合成され、融合して伝えられたものである。その典型が玉虫厨子金堂透彫金具（蔓唐草で葉や花はない）や法隆寺金堂四天王像冠縁（中国の雲文唐草の流れをくむ）で、シルエットが独自の柔らかさを帯びた優美な唐草文様をかたちづくっている。

唐文化の流入と唐草

奈良時代（七世紀～八世紀）に入ると従来の唐草形式の硬さがしだいに取れ、柔らかみが増し、のびやかで抒情性豊かな唐草があらわれてくる。法隆寺夢殿救世観音の宝冠は中央に四花連珠円文を置き、まわりは唐草で埋めつくされ、その流麗さや軽妙さは中国の雲文などには見られないものだ。そこには西方的な香りがあり、ササン朝ペルシャの意匠の名残が感じられる。救世観音の光背や円帯には龍唐草状の形が見られるが、そこでも龍の動物的な趣は極力取りのぞかれている。

この時代には飛鳥時代の朝鮮半島を経由しての大陸文化の移入から脱却し、唐との直接交流がおこなわれたため今まで以上に唐文化の影響を受けるようになった。唐時代に流行した唐花唐草は重厚な花文様で、仏教思想を象徴するものだったが、奈良時代にはまずこの唐花が浸透してゆく。正倉院の宝物である密陀彩絵忍冬鳳形文小櫃や橘夫人念持仏と厨子などにその典型を見ることができるだろう。咋鳥、連珠文、双獣また唐を通じてササン朝ペルシャの文物も流入してくる。

文、狩猟文などを始め、駱駝や象、孔雀のような日本では見られない異国の動物や宝相華唐草もあらわれる。

奈良時代の唐草はすべて唐文化の影響を受けた。そしてその唐文化がインドをはじめササン朝ペルシャやビザンチン文化との密接な交流により生みだされた世界的広がりを持つものだったため、唐草は茎を中心に葉、花、実がそえられ、鳥獣も加わり、多彩なモチーフが集まり、壮麗豊潤なものとなってゆくのである。

東大寺の宝相華唐草、日本、奈良時代

宝相華唐草、日本、奈良時代

法隆寺の忍冬唐草、日本、奈良時代

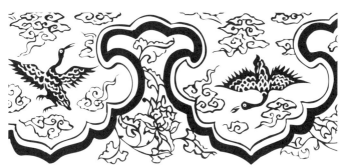

鶴と雲をあしらった唐草、中国、7世紀

127　　第五章 花喰鳥と鳳凰

鳳凰のゆくえ

名君があらわれ天下太平であるときに出現する中国の瑞鳥である鳳凰は、日本では飛鳥時代から盛んに使われ、法隆寺玉虫厨子須弥座背面の「日輪図と仙人図」では、巨大な鳳凰の上に仙人が乗り疾走している。鳳凰の翼や尾や脚は流線状に伸びて雲や水の流れと一体化し、速度と運動をあらわす。このように鳳凰の体の末端は唐草状に表現されることが多い。

また鳳凰を円形に構成した鳳凰円も多数見られ、例えば正倉院の「鳳凰葛形裁文」では二羽の鳳凰が左右対称に向き合い、唐草をくわえ、相互につながり独特のリズムを生みだしている。鳳凰は桐林に棲み、竹の実を食べるという故事に由来して桐竹鳳凰文も構成され、これは桐の木の枝に乗った鳳凰が竹林の実をついばむ様子が意匠化されたものだ。こうした伝来から鳳凰と桐唐草文様が組み合わされることもある。この鳳凰桐唐草文様は天皇専用の有職文として、熱田神宮の天照大神の神服の文様にあしらわれていたりする。

槍梅舞鶴文様、日本、江戸時代

鳳凰唐草、中国、14世紀半ば

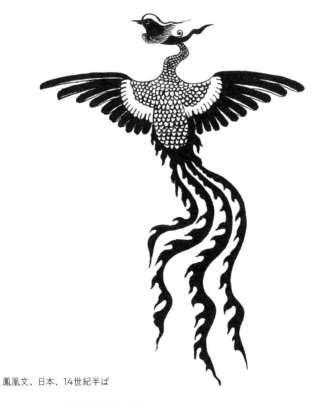

鳳凰文、日本、14世紀半ば

正倉院の宝物は七五六年の神武天皇没後に、光明皇后により東大寺に献納された天皇の遺愛品を中心とする。染織物、陶器、ガラス器、螺鈿細工など多岐にわたる膨大な宝物が千二百年の間まとまったかたちで現在まで保存されている例はかつてなく、その国際的な背景を持った多彩な宝物に記された文様意匠は世界にも類を見ない貴重なアーカイブといえるだろう。

正倉院の文様のなかでも特筆すべきは鳳凰や咋鳥といったペルシャ起源のものであり、ヨーロッパから中国に広がるユーラシア大陸各地で独自の変化と発展をとげたこの文様の多様さをそこからうかがい知ることができる。

鳳凰文、日本、奈良時代

花喰鳥の和様化

花喰鳥の祖形はササン朝ペルシャで生まれたとされる。ササン朝ペルシャの文様では王侯貴族の身分をあらわす綬帯というリボンや、神聖なものとみなされた真珠の首飾りなどを鳥がくわえていることが多く、こうした鳥は聖鳥や瑞鳥とみなされていた。

この文様は中国では咋鳥文や含綬鳥文と呼ばれた。中国の唐代には宝相華をくわえる鳳凰などもあらわれ広く流行し、やがて中国独自の花喰鳥文様として完成されてゆく。

日本の正倉院にもこうしたササン朝ペルシャから中国にいたる広い地域の花喰鳥文様が多数残り、その鳥の種類はオウム、鳳凰、鴛鴦（おしどり）、尾長鶏、鶴などがあり、また口にくわえるものも綬帯、瓔珞（ようらく）（中国の傘の縁飾り）、宝相華、枝、草等まで広がっている。

平安時代にはこうした異国情緒あふれる文様も和様化の波のなかで変容し、鶴

が松をくわえる松喰鳥へと変貌する。

鶴は中国では千年生きるとされた瑞鳥の代表であり、仙人は瑞雲のなかを仙鶴に乗り飛翔するといわれた。日本でも長寿を象徴する鳥として亀や松、瑞雲などの吉祥文様と組み合わせて文様化されることが多い。羽を広げた二羽の鶴が左右に向き合う文様、向き合う二羽の鶴を上下に菱形に配する文様など多様なヴァリエーションが見られる。

松は常緑であることから常磐木と呼ばれ、古くから吉祥樹とされた。その枝振りの面白さだけでなく、松の実や葉の形態の特異さから松葉菱や唐松など様々な形にデザインされる。鶴だけでは文様としての構成が難しく、それを補う植物文様として松が並置され、唐草状に連鎖してゆくことも多い。こうして平安時代後期の藤原文化の代表的な文様として松喰鳥が確立し、以後も人気の高い文様として、蒔絵、鏡、織物、料紙などに用いられ、日本人に愛され続けるのである。

咋鳥文、日本、奈良時代

咋鳥、日本、奈良時代

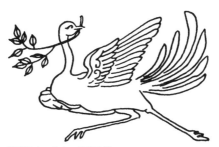

花喰鳥文、日本、奈良時代

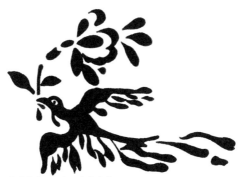

花喰鳥文、日本、奈良時代

第六章 日本の植物、日本の記憶

唐草は日本で独特の展開を遂げ、やがて日本的な感情をあらわすようになり、日本の記憶を伝える重要な伝達手段となってゆく。

例えばギリシャのパルメットやアカンサスは六朝時代の仏教美術にあらわれ、それらはのちに忍冬唐草と呼ばれるようになる。日本では唐草は仏教の伝来とともに伝えられ、仏像や荘厳具を飾ったのがこの忍冬唐草だった。忍冬（スイカズラの漢名）は常緑で冬を忍んで枯れないため生命力の象徴とみなされ、日本にも多数の種類が自生し初夏には可憐な花々をつける。

通常、忍冬唐草と称されるものは、蔓だけの絡み草文様に小さな葉と扇形に開

いた花をつけたものを指す。この花の扇形が誇張されるとパルメットに似てきたり、ロータスの花弁を円くしたものにも似てくる。さらに花や葉を豊潤なものにしてゆくと牡丹唐草にも似てきたりする。いずれにしろ仏教美術のなかでは忍冬、ロータス、パルメットは渾然となっていて区別はむずかしい。

飛鳥時代、法隆寺釈迦如来の光背は、頭光円相の外縁をパルメット唐草がかけめぐり、そこから降りてゆく身光部分にはロータスが描かれている。S字状に伸びる茎は円相の頂部から左右に分岐して進み、下底部に至って二つの先端がむすびあわされる。こうしたパターンは六朝時代の仏像の台座光背にならったものである。

また同じ法隆寺救世観音の光背は両側に広がった半パルメットの中央にロータスの花が直立するパターンが波状の茎によりつなぎあわされてゆくというパルメットとロータスの複合形である。

東大寺花鳥彩絵油色箱では、ロータスの花の上に鳥をのせ、ロータスの葉の内に葡萄の房を持つ不思議な唐草が多数描かれているが、これなども唐の意匠の混沌をそのまま模倣したものといえるだろう。石榴の異形を配し、ロータスの花の上に宝相華の花の上に

しかし奈良時代になると朝鮮経由の大陸文化の受容は唐との直接的な交流へと変わり、唐文化の影響がさらに強まる。仏教文化はますます隆盛をきわめ、仏教には国家宗教としての色彩も加わってゆく。仏教関係の建造物も多くなり、荘厳具、仏器、仏具の制作も多数おこなわれ、工芸が発達し、文様の種類も急増してゆく。

こうした動きと平行する形で当時の支配階級は住居空間に唐草を取り入れ始め、生活用具や衣裳などにも入りこんでゆく。

東大寺、正倉院の宝物はその代表的なものだ。聖武天皇の遺愛品を中心にした金工、漆工、木竹工、陶工、ガラス、七宝などの多彩な工芸の品々はまさに文様の饗宴といえるだろう。

またこの時期、梅、竹、松、藤など日本独自の植物も次々と唐草化されていった。それらは単一で唐草化されるとともに、松と梅、竹と梅、柳と蔦といったようにいくつかの植物が組み合わされたり、千鳥と松、獅子と牡丹、楓と鹿など動物と対にされたりして、さまざまなヴァリエーションを生んでゆく。

さらに平安時代には九世紀の遣唐使の廃止を契機に大陸文化の直接的な影響か

蓮花唐草、日本、平安時代

牡丹唐草、日本、平安時代

らしだいに脱出し、平安の四百年間に唐草は完全に和様化され、情緒性に富み、繊細なものになっていった。そのクライマックスは藤原一門が政権をとり、貴族文化が爛熟する藤原時代だった。そして宮廷貴族たちの耽美的な生活と宗教的な陶酔を志向する浄土信仰により培われた日本美のエッセンスが唐草のなかへ注がれてゆく。宇治平等院鳳凰堂や平泉中尊寺金堂などの建築にはそうした唐草が散りばめられている。

室町・桃山時代に入ると本来蔓を持たない桐、菊、竜胆などの植物も唐草のモチーフとなり、秋草、紅葉、椿、桜も唐草状に使われ、それらの植物は精巧緻密に様式化されていった。こうして唐草は蔓だけのもの、葉をつけたもの、花葉をつけたものなど状況に応じて多様に変化し、具体的な植物というよりも、日本的な精神の精髄として、画面や空間を埋める基本的な構成要素となり、日本独特の形態把握の手法によって大胆な変形が次々と加えられていったのである。

平安の唐草

ユーラシアの〝吹き溜まり文化〟といわれるように日本文化が外来文化の強い影響下にあったことは事実である。しかし大陸から離れた島国として他民族の侵略を逃れ続けた事情もあり、日本は大陸文化を受け入れながら自在に消化し独自の文化を形成してきた。

平安時代（八世紀末以後の約四百年間）はまさにこの独自性が深化した時代であり、九世紀末に遣唐使が廃止され、中国との交流が途絶えたこともあり唐草の和様化が進んだ。

唐草という言葉は、中国（唐）から渡来した植物（草）の文様という意味で平安時代につくられたといわれる。エキゾチックな植物系曲線文様である唐草は仏教とともに伝来し、生命力をシンボライズする文様として権力者に好まれ、高貴な装飾として彼らの居住空間を荘厳に飾っていった。

平安時代の藤原文化は宮廷貴族による耽美的な生活と陶酔を志向する浄土信仰

牡丹唐草、日本、平安時代　　　唐花唐草、日本、平安時代

に代表される。そして宝相華唐草が多用された宇治平等院鳳凰堂や西本願寺の三十六人歌集、厳島神社の平家納経などに見られるように情趣性に富み、繊細で自然感あふれる文様が流行してゆく。また蒔絵や鏡背などの装飾に見られるように意匠の中心がより絵画的な表現へ移り、流水文や風草文なども用いられるようになる。

唐草は彩色ばかりではなく、木彫、金工、螺鈿といった技法により金具、仏具、天蓋など宗教空間や居住空間のさまざまな場所に使われるようになった。また西本願寺の三十六人歌集に見られるように、この時代、四季の草花を文様化する方向があらわれ、各種の文様を押し絵や描彩であらわしたり、唐紙、色紙、染紙などを特漉きしたりして独自の日本的な文様がつくりだされてゆく。

2点とも／蓮唐草、日本、平安時代

日本の宝相華唐草

宝相華唐草は中国から伝えられた文様のなかでも最も華麗な色彩と豊饒な形態をそなえたものだが、この文様に彩られた種々の工芸品や宝物が正倉院には数多くおさめられている。

これらの品々の制作年代の特定は困難で、唐で制作され日本へ運ばれてきたもの、唐から渡来した工人により日本でつくられたもの。唐の工人の指導のもと日本人によりつくられたもの、あるいは西域から中国を経て日本へ伝わったものなど種々の出自が混じりあっている。

奈良時代初期の宝相華唐草は多くの形式が含まれ、その文様の形態も不安定だった。葡萄やロータスに近いものも多数あり、さまざまな植物、多彩な花々が混交してできあがっていった華文であることがわかる。おそらく中国で誕生してまもない宝相華唐草が未整理の状態で一時期に集中して日本へ伝えられたものなのだろう。

平安時代には宝相華に瑞花や瑞鳥を組み合わせた文様や蓮唐草が多く用いられるようになった。奈良時代の宝相華唐草に比べると構成が自在になり、より繊細さを増しているのが特徴といえるだろう。

宝相華唐草が、実在の花である牡丹に近づいてゆく傾向も平安時代にはあらわれる。宝相華だけではなく架空の花や鳥、動物などの文様が、しだいに実在の現実の花、鳥、動物に近づいてゆく例がこの時代には数多くあらわれてくる。これも一種の和様化のあらわれということができるだろう。

また公家の装飾が和様化されていった結果、衣裳の生地が変わり、独特の織文様を発達させ、これが後に有職文様の名で呼ばれるようになる。この有職文様からやがて牡丹唐草、竜胆唐草、若松唐草、瓜唐草、輪なし唐草、くつわ唐草、丁字唐草といった多くの日本的な唐草が生まれてくる。

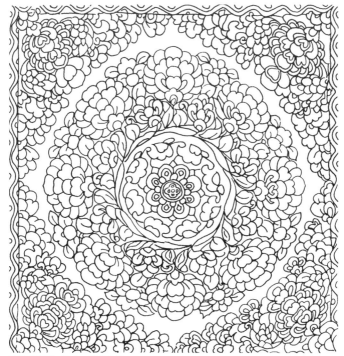

宝相華唐草、日本、奈良時代

宝相華唐草、日本、平安時代

宝相華唐草、日本、平安時代

日本の植物と唐草

平安時代前期の文様は奈良時代から引き続いた中国やペルシャを起源とする大陸的な文様が基本だったが、平安時代後期になると文様に大きな変化が起こり始める。最も大きな変化は異国的なモチーフが日本的なモチーフに変わっていったことである。

唐草に使われる植物も葡萄のような当時の日本では見られないものはしだいに廃れ、和歌との関連から秋草や紅葉のような情趣的な文様や日本独自の植物の文様が好まれるようになる。

例えば蔓性植物ではない梅も厳島神社梅唐草蒔絵硯箱のように唐草化された。梅の原産地は中国だが、奈良時代の少し前に日本に伝わり、貴族たちにその気風や色調が好まれ、梅の木が日本中にたくさん植えられるようになった。菅原道真もこよなく愛でたこの梅は学問が栄えるときに見事に咲くという言い伝えもあり、天神信仰の関わりのなかで中世から近世にかけて庶民層へも浸透してゆく。また

菊牡丹唐草、日本、室町時代

厳島神社の梅唐草、日本、平安時代

桜文、日本、桃山時代

桐唐草、日本、室町時代

梅は寒さの厳しい季節に花を咲かせることから吉祥文様としても広く使われるようになった。

　桜は平安時代以降に愛好され、それまで花といえば梅だったのだが、以後は桜が花の代名詞のようになっていった。空に散る桜花の風情とともに、流水の流れにまかせる桜花も日本人の心を強くとらえ、桜散らし、枝垂桜、桜川、花霞といったさまざまな文様が意匠化されていった。

　藤は日本に古くから自生していたが、その名前から平安時代後期の藤原氏の盛栄とともにランクが上がってゆき、有職文様として盛んに使われるようになった。鳳凰が棲むとされた桐は、古くから皇室関係者だけが使用を許される高貴な文様だったが足利尊氏が後醍醐天皇より桐紋を賜り、家紋にして以降、しだいに一般化され唐草にもしばしば登場するようになった。このように日本の唐草は中国とは異なるモチーフを多用し、独自の唐草文様をつくりだしていったのである。

鎌倉の唐草と技術革新

鎌倉時代（十二世紀末～十四世紀半ば）は中国との交流が再び始まり、宋・元・明の文様の影響を受け工芸意匠にも新しい刺激が加わってゆく。霊山寺三重塔初重内部長押や圓城寺新羅善神堂外陳廻りの透彫欄干に見られるように菊、桜、牡丹などのモチーフが増えたり、牡丹に獅子、籬に菊などの組み合わせのパターンもあられるようになる。

鎌倉時代は公家から武家への転換の時代であり、それに伴い唐草も写実的で現実主義的な色彩が濃厚になっていった。刀剣や甲冑などの武具にも唐草はあしらわれ、和歌や漢詩をモチーフにした自然主義的な要素の強い文様も生まれてゆく。

松、鳥居、波、千鳥、釣舟、洲浜などのモチーフがこの時代からはじまるようになっていったことも忘れてはならない。

鎌倉時代には瀬戸を中心に各地で陶器が多く生産されるようになり、そこに唐草が主要なモチーフとして入りこんでゆく。日本の陶器の起源は鎌倉時代初めにそこに唐

牡丹唐草、日本、
鎌倉時代

唐花唐草、日本、
鎌倉時代

薔薇唐草、日本、
鎌倉時代

中国に渡った僧道元に従った加藤四郎左衛門景正が帰国後、瀬戸に窯を開いたのが始まりといわれるが、日本六古窯と呼ばれるように同時期に日本各地で陶器生産が開始されている。

また蒔絵では従来の研出蒔絵から平蒔絵、高蒔絵の技術が生まれ、金工でも鋳技、彫技が驚異的な進歩をとげてゆく。このような技術革新が唐草にも新しい息吹をもたらしていった。鎌倉の金工の代表作には西大寺金銅透彫舎利塔があげられるが、そこには彫金のあらゆる技術の粋をつくして装飾がほどこされている。中でも透彫の唐草が特に美しく、蓮唐草、牡丹唐草、竜胆唐草、菊唐草などが彫り込まれている。建築装飾ではこの時代から木鼻に彫刻をほどこす彫刻装飾文様もあらわれ、ここにも多種多彩な唐草が刻みこまれていった。

薔薇唐草、日本、鎌倉時代

有職文様とデザイン・パターン

唐草文様のモチーフは多彩だが、その配置はいくつかの形式に大別できる。例えば聖なる植物や〈生命の樹〉の左右に鳥獣や狩人などを向き合わせて配置した文様を受け継ぐように植物文様を対称的に構成した対称式、唐草や宝相華を放射状に並べて円形のまとまりを持たせ、多方向に無限に広がるかのようなスケールと求心性を感じさせる放射式、唐草や鳥獣に向きを持たせ、互いに追いないがら回転してゆく旋回式、同種の文様をランダムにまんべんなく散らして配置し、蔓などでつないでゆく散布式、そして中国の山水画や神仙図、狩猟図のように絵画化して表現する絵画式等々、いくつかのパターンに分けられるのだ。

これらは単独で、あるいは複合した形で使用され、多様な日本の唐草文様を生みだしてきた。このデザイン・パターンは実はそのまま貴族たちの身につける衣裳の有職文様にもあてはまる。鎌倉時代になると、公家の衣服が簡略化し、それまで日常着だった束帯などの装束は儀式的なものとなり、その文様も身分地位、

家柄、年齢により使用法が細かく規定されるようになった。こうした文様が公家の儀礼上の有職文様として確立してゆく。向い蝶丸（対称式）、向い鶴文（対称式、窠に霰（放射式）、花菱（並置式）、浮線綾（放射式）、雲鶴（旋回式）、蛮絵（放射式）、海賦（絵画式）、雲立涌（対称式）などの多数の有職文様はある意味で日本の唐草のデザイン・パターンの原型であり、そこからあらたな流れが生まれていったということができるかもしれない。

鉄線唐草、日本、鎌倉時代

丁字唐草、日本、鎌倉時代

有職雲立涌文様、日本、鎌倉時代

薔薇に巻絹宝尽くし文様、日本、江戸時代

第七章 日本の自然感情

日本の唐草は独特な形で自然の情景を文様化し、さらに人の喜怒哀楽の感情をその情景へ流し込んでいった。日本は大陸から離れた島国であり、独特の気候、風土、自然条件を持つこともあり、自然現象そのものが唐草状になり、日本の自然観と人生観をあらわすものとして伝えられていったのだ。

例えば青海波や流水文などのように水の流れが唐草化されてゆく。同心の半円形を積み重ね、連続させてゆく青海波の最古の例は雅楽の舞人の下襲の意匠といわれている。雅楽は唐楽に属するものとされることから青海波のルーツもやはり唐を遡り、古代中国の鱗文から変化した水波文にあるといえるだろう。

秋草にすすき文、日本、平安時代

波間に四季の花文、日本、江戸時代

水波は浪であり、潮である。小さな波紋がやがて大海の大波となる。そして波は互いに浸透し、交わり、多彩な形を生みだしてゆく。こうした連続する無限の水の形態の特殊性が唐草とむすびつかないわけはなかった。そしてまわりを海に囲まれた日本では、その水のながれは人間の心のように動き、特別な情動をあらわすようになってゆく。「人生流転」という言葉どおり、人の生の浮き沈みは水の流れに例えられ、唐草のような運動を繰り広げてゆく。流れや渦や螺旋は終わりのない時間をシンボライズし、唐草のようにうねり、持続する。

この青海波は自然現象として唐草状になったり、地の模様として波間から桜や梅などの四季の花々が浮かびあがったりと多彩な工夫が加えられた。また単調な波の繰り返しに変化をもたせようと、波頭が蔓のように丸まったり、茎のような形状をとったり、荒波に桜花を吹雪のように散らせるといった創意がこらされていった。

波を美しく意匠化する日本のセンスは他の国には見られないものだろう。青海波から波頭が白く涌き立つ荒波まで民族として日本人の造形感覚は、たおやかな青海波から波頭が白く涌き立つ荒波までさまざまな波の表情を様式化してきた。人々は鏡のように静まりかえった水

面や泡だち砕ける波の飛沫などに自己を投影し、その向こうに森羅万象を動かすエネルギーを感じとってきたのである。

さまざまな自然現象は植物をともなって唐草として情緒化され、日本独特の感覚世界が繰り広げられる。「落花流水」という言葉があるように人々は散る花や葉が川に漂う様に人生を見て、無常を知る。また四季の移り変わりは季節ごとに優美に情緒化され、日本固有の自然観に導かれ、さまざまな様式美を生んでいった。風にそよぐ草、月に浮かぶ菖蒲、時雨に散る楓……日本独特の文様としての秋草はその典型といえる。秋風が吹き、傾く草葉に露が宿る。奈良時代にあらわれた秋草文様は初期は唐風だったが、しだいに和様化し、その表現に独特の時間感覚、つまり時の推移、華やかなものもやがて枯れるという生命の定めを盛りこんでゆく。そしてこのような秋草の風流はさらに進み、枯れゆくさまや枯れ果てたものにさえ特別な趣きをもたらすことになる。

滅びゆくものの哀切を誘う文様、当然そのイメージは抽象的というより写実性や具体性を重んじることになり、鎌倉時代以降の絵画的文様の写実性の強化や組み合わせ文様の多様化にともない、露すすきや草づくしに玉露といったモチーフ

が多用されてゆく。

　政治の中心が公家から武家へと変わり、前時代の豊穣で優美で浪漫的な傾向は薄らぎ、現実的で自然主義的な風潮がこの時代には浸透してゆく。あれほどの栄華をきわめた貴族文化がまたたくまに滅びてゆくというダイナミックな歴史の変換の感覚もこの秋草にはこめられているのかもしれない。

　風、雪、月、日、雲、雨、波、霧、露などの天象文様が植物文様とからみつき、唐草のように連続してゆく。自然と植物、さらには動物との組み合わせも重視され、それぞれの文様が独特の季節感と風情をあらわし、こまやかで濃密な日本の唐草の体系をつくりあげていったのである。

室町・桃山の唐草

室町・桃山時代（十四世紀半ば～十六世紀）は乱世の時代から織田・豊臣の天下統一期をへて徳川幕府の成立へ至る激動期である。

この時代、唐草もまたヨーロッパ文明の移入と排除、上方文化の独特な展開などを背景に大きく変容していった。

それまでの宗教的な空間や貴族の居住空間から安土城や伏見城などの武家の空間へも唐草は移行し、定着してゆく。

信長や秀吉により生みだされた新時代の風潮は城郭の室内装飾を始め、調度品、衣服、能装束などに波及し、これらの多彩な装飾美術は町衆にも及び前時代にはなかった幅広い装飾文様を生みだしていった。

また茶人などにより、彫漆、螺鈿、景徳鎮の染付等の中国製の工芸品が流入し、それらに描かれた唐草も日本の唐草に強い影響を与えるようになる。更紗や名物裂、彫漆、螺鈿、陶器などにほどこされた文様は日本の染織品や瀬戸、伊万里、

花唐草、日本、桃山時代

久谷などの陶器の文様などを大きく塗り変えてゆくことになるのである。

この時代の主流は写実性の強い写生文様と呼ばれるものだった。唐草もこの影響を受け、写実風の唐草もあらわれてくる。当時、流行した辻ヶ花染の文様などはその代表的なものだろう。蔓唐草や桐唐草、竜胆唐草や藤唐草などが衣裳にも多用され始め、文様のヴァリエーションが飛躍的に広がっていった。金剛寺多宝塔の初重暮雨や相楽神社本殿蟇股などの多種の唐草にもその広がりを見ることができる。南蛮交易により一時西欧文化が流入したため、この時代、ルネッサンス期の流入文物の影響を受けた装飾文様もあらわれて、洋風の唐草も出現している。

牡丹唐草、日本、室町時代

蔓唐草、日本、室町時代

牡丹唐草、日本、室町時代

風景と歌の文様

日本の文様は自然の風景を取り入れるのが巧みでその特徴は蒔絵などによくあらわれている。

平安時代の金剛峯寺沢千鳥螺鈿蒔絵小唐櫃では杜若の咲く沼沢に千鳥が遊ぶ情景が箱に全面に渡って絵画のように優美に描かれているし、教王護国寺海賦蒔絵袈裟箱では波間に魚、亀、水鳥を配し自然の陶々とした美を精密に文様化している。

鎌倉時代の出雲大社秋野鹿蒔絵手箱では風になびく秋草の柔らかな線を残しながら写生風の現実的な手配が濃厚であり、鶴岡八幡宮籠菊螺鈿蒔絵硯箱では動物的な表現がなくなり、きっちりとした理知的な構成がなされ、籠に菊と小鳥が群れ飛ぶ情景が克明に描きだされる。

葦手絵や歌絵と呼ばれる画中に文様化された文字を入れる意匠は平安時代から始まり、鎌倉や室町の時代に盛んにおこなわれた。文字を葦などの水草、流水、

岩、樹木に紛らわしく入れたものを葦手絵といい、和歌や漢詩の意味を絵にし、歌の一部を文字で書き添えるのを歌絵というが、必ずしも両者の区別が明確なわけではない。永青文庫時雨螺鈿靴に見られるように、慈円の恋歌から、「時雨」、「染」、「に」、「わか」、「恋」、「真」、「原」の文字を隠しつつ散らし連続させてゆくものや、三島大社梅蒔絵手箱のように、梅の枝や下方の土坡に「白氏文集」の詩からとった「錦」、「帳」、「雁」、「行」、「栄」、「伝」といった文字を散らしているものなどさまざまなヴァリエーションがある。いずれも文字が蔓状や曲線状の線となり人の思いや感情を自然の光景へ密接にむすびつけ、精巧な雅の世界を生成させている。このような歌と文字と絵が溶け合うような独特の磁場から日本の新しい文様が生まれていったことにも注目しておくべきだろう。

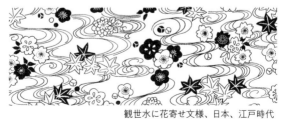

観世水に花寄せ文様、日本、江戸時代

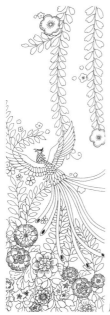

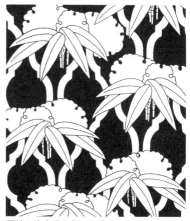

雪持ち笹立涌文様、日本、江戸時代

鳳凰花文、日本、江戸時代

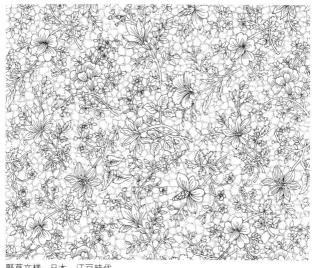

野草文様、日本、江戸時代

　第七章　日本の自然感情

秋草のメタモルフォーゼ

秋草のモチーフは平安時代から好まれていたが、室町・桃山時代になると図柄が大きく、力強くなり、ススキ、野菊、萩、桔梗、女郎花、撫子などがそれぞれ自己主張し、生き生きとした表現になっていく。こうしたモチーフは安土城や伏見城を始め、武士や貴族の室内装飾に盛んに使われていった。

秋の七草は萩、ススキ、葛、撫子、女郎花、藤袴、桔梗だが、基本的にはこれに加えて竜胆、菊など秋の野に自生する草花を取り交ぜて文様にしたものを秋草文様という。

秋草が風に揺れ、寄り添いながらさわさわと風情をかもしだす様は、移ろいゆく時の悲しさや人生の無常観を強く感じさせ、日本的な情緒の込められた植物文様といえるだろう。

ススキは花が枯れると獣の尾のように穂がほうけるため枯尾花と呼ばれ、秋草の地文のような形で多用される。萩は豆科で花は三房状に分かれ、葉は丸く三つ

秋草文様、日本、江戸時代

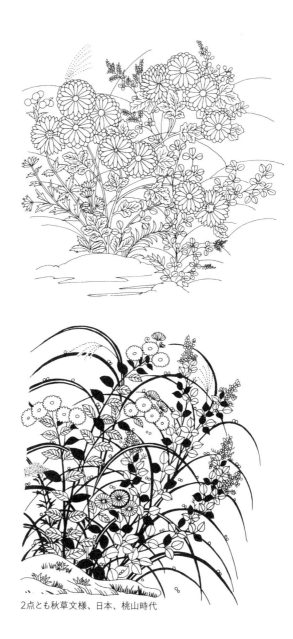

2点とも秋草文様、日本、桃山時代

の小葉に分岐し、ススキと組み合わせて使われることが多い。撫子は九月に淡い紅色の可憐な五房の花々を咲かせ、折枝文様として使われる。女郎花は、「おみなえし」と読み、「思い草」とも呼ばれ、たくさんの和歌に詠まれた。黄色い群状の小さな花々をたくさんつける。藤袴は秋になると枝先が細かく分かれ、淡紫色の頭花をびっしりとつけ高貴な姿をたちあがらせる。桔梗は山野に自生する多年草で、「桔梗紫」と呼ばれるほどの美しい色の花をつける。葛は紫紅色の花を房状に咲かせるが、秋の七草といっても七種すべてを描くケースは少なく、五、六種の場合が多いが、その時、葛は割愛されることが多い。

秋の植物は文様としての華やかさはないが、時間の経過をその姿に含んでいるため移りゆく季節を感傷的に感じる日本人の心情に深く入りこみ特別な文様となっている。

すすきに玉露文様、日本、江戸時代

自然現象と流水

自然のさまざまな現象も日本独特の造形感覚のなかで文様化されてゆく。

例えば時雨は斜めに落ちる切れ切れの線で表される雨模様に楓が散らされる。その植物のモチーフが松や藤になると季節は秋ではなく春に変わり春雨となる。露ははかない人生や消え入りそうな生を暗示する。ススキや萩などの秋草に露が宿る光景は日本的な叙情のこもった典型的な文様といえるだろう。秋草上の露の玉が芝草に降りたところは特に露芝と呼ばれ江戸時代に好んで文様化された。

流水も独特な日本の文様として多様な展開を見せている。水の流れの蛇行した線は日本では特に好まれ、流水に多彩なモチーフを配して多くの風情のある文様がつくりだされた。また日本人は人生流転の浮き沈みを川の流れにたとえ、水の流れそのものに深い感慨をおぼえる。そのため水の流れの文様もその形状により単純な流水文でありながら所々に色々な形の渦を巻き、装飾性を高めている文さまざまな感情を孕んで独特のリズムを生みだしていった。

様、流水に梅と楓を配しダイナミックに水量を際立たせた文様、「伊勢物語」の業平東下りからとられ、流水に杜若を立涌のように組み合わせ千鳥を舞わせた文様、曲折する川の流れを意匠化し、その流れの各段階で梅や菊などの別種の花々を散らせた文様、能楽の観世家が観世太夫の定式紋様として使用したことから観世水といわれる、水紋が多重に中心から広がってゆく文様、白扇に詩歌や書画を書いて川に流すしきたりにちなんでつくられた扇流しと呼ばれる優雅な文様等々、そのヴァリエーションは驚くほど多様であり、日本人がいかにこの流水文様を長期に渡って愛好してきたかがわかるだろう。

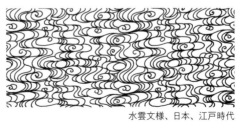

水雲文様、日本、江戸時代

蓮池流水文様、日本、奈良時代

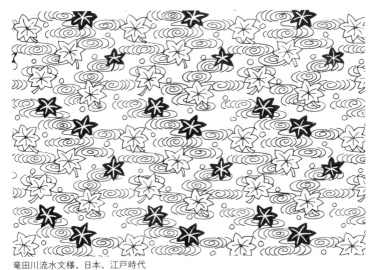

竜田川流水文様、日本、江戸時代

波のアルケオロジー

波の文様は古くから海神を奉った神社で神紋として用いられ、戦国時代には武将たちが寄せては返す波の動きに戦いをたたえ旗印や武具のしるしとして使用した。初めは自然を手本にした文様だったが室町や江戸になると波頭をダイナミックにデザインした躍動感ある立波や荒波などが好まれた。

青海波は大きな波ではなく、小さな平穏な繰り返しの波を吉祥とした文様で、その文様は無限の大海を連想させ、島国の日本で独特のパターンを生みだした。似たような反復文様は以前からあったが、明確に水を意味するものとして描かれたのは鎌倉時代以降のことである。「青海波」という雅楽の舞曲から名づけられたとされ、「源氏物語」にも源氏が頭の中将とこの舞いを踊る情景がある。

同心の半円形を積み重ねてゆくこの波文様はその繰り返しが規則正しいリズムを生み、そのリズムが永劫の時間を想起させることから、人々の想像力を強くかきたてる。しかし文様が単調なため、他の吉祥文様の地として用いられたり、さ

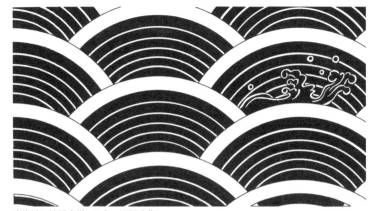

青海波に波頭文様、日本、江戸時代

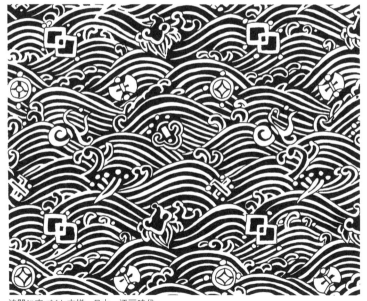

波間に宝づくし文様、日本、江戸時代

まざまな変化形がつくられた。

こうした平穏な青海波のパターンをつくりだす一方で、日本人の造形感覚は千変万化する多数の波のヴァリエーションを生みだしてゆく。荒波、怒濤、立波、白波、青山波、渦巻波……自然の摂理ともいえるこうしたダイナミックな波形を意匠化し、そこに自己を同一化させる。初めは自然の光景を基本にしていた表現が、それを超え象徴性を高め、波の華は人生の華にたとえられ渾身の躍動感がこめられる。涌き立つ荒波に桜花を吹雪にして散らせ瞬間美を強調し、生の鮮烈さを示すといった具合に、日本の波文様は瞬時も一定しない波の本質をとらえ、粋で、華やかで、情緒的な類例のない様式美をつくりだしていった。

波兎文、日本、桃山時代

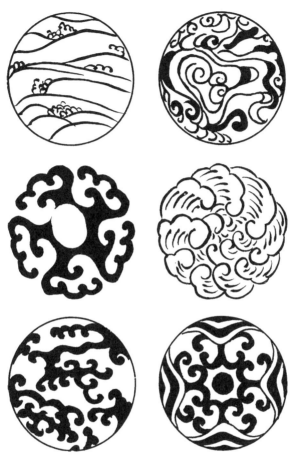

波の丸文、日本、江戸時代

アイヌ文様と渦巻

アイヌは日本政府が日本先住民として認定した唯一の民族である。かつては北海道だけでなく、日本列島に広く居住し、樺太や千島にも広がっていた。アイヌは文様を好む民族である。アイヌ文様は縄文文様と似ているが、現在見られるようなアイヌ文様の原型が出来上がるのは江戸時代後半以降のことだろう。

アイヌ文様と言っても多様であり、括弧文様、渦巻文様、組紐文様、鱗文様、青海波など多くの文様を見ることができるし、北海道の南部や北部、樺太や千島といった地域の違いも認められる。アイヌが好む文様に渦巻文様があるが、このパターンも、円を単位として外から中心へ幾重にも巻かれたもの、渦巻内を植物モチーフで埋めたもの、渦巻を巴形や雲形に変化させたものなど様々な変形や加工が加えられている。三つの渦巻を単位とした三つ巴文様は、江戸時代に流行した三つ巴文様に倣い、和人との交易を通し、その左右対称性を取り入れたものと推定される。

アイヌ文様はまたユーラシア大陸北部の組紐文様や波状文様にも感化されてきた。

アイヌの括弧文様の変化

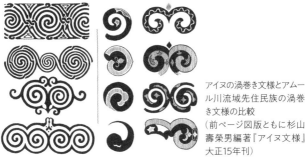

アイヌの渦巻き文様とアムール川流域先住民族の渦巻き文様の比較（前ページ図版ともに杉山壽榮男編著『アイヌ文様』大正15年刊）

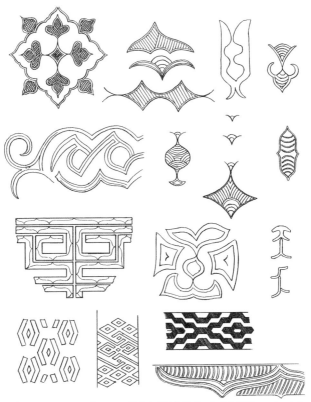

ハインリッヒ・シュルツ「アイヌの装飾」（『民族誌学のための国際アーカイブNO9』）1896年（Heinrich Schurtz, Zur Ornamentik der Aino, in: Internationales Archiv fur Ethnographie 9, Tafel 16.1896）

組紐文様は、樺太、千島、色丹といった島々にシベリアから移動してきたツングースやギリヤークなどの少数民族を通して伝えられたのだろう。また縁取り文様として使用された縫文様や編文様の変形である波状文様はアレンジされて括弧文様となっている。

アイヌの人々の生活に欠かせない籠づくりや裁縫から生まれる線をなぞることもあった。籠目や刺繍に表された線を抽出し、渦巻や組紐、括弧や波雲の形を大胆にデフォルメし、新たな文様をつくりだす。アイヌの衣服として知られるアトゥシ（厚司）は木の皮から糸を削ぎ、これを織って布としたものだが、襟や袖に木綿の布を切り裂いて「伏せ縫い」にし、その間に錦を混ぜて装飾にする。その形は篆字（てんじ）（漢字やモンゴル文字の一種）に似ているが、アイヌ独自の生活の中で土着化がなされた。アトゥシの「伏せ縫い」による刺繍文様は、古いものは括弧文様であり渦巻文様はないが、時代を経ると渦巻文様が加わる。このことから括弧文様が渦巻文様より古くから使用されていたことがわかる。

アイヌの神謡集『ユーカラ』には、刺繍が天上へ立ち昇ってゆく光景を歌ったものがある。刺繍の糸が渦巻となり、回転し、その間を金色の小さな渦巻が埋め尽く

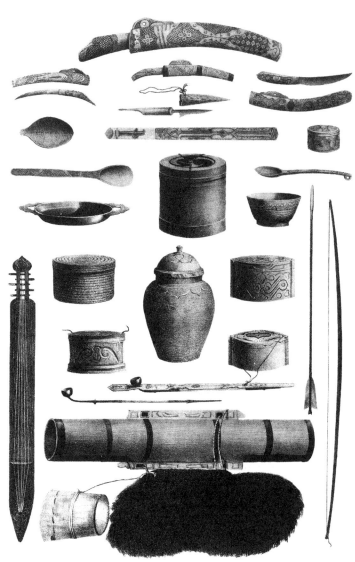

フランツ・フォン・シーボルト『日本』図版19「アイヌの武具と民具1831年-1852年」／ライデン国立民族学博物館所蔵。西欧で最も古いアイヌ・コレクション (Franz von Siebold：Nippon,Leiden 1831-1852,Tafel 19.)

す。そのような神雲の様をアイヌは文様に託したのだろう。あらゆる文様がそうであるようにアイヌ文様もまた四囲の民族の影響を受けながら変化してきた。周辺文化との交流のもと、それらの文様を巧みに取り入れて消化し、独自の文様を展開していったプロセスをその足跡に見ることができる。

フランスの人類学者アンドレ・ルロワ=グーランは1937年から1939年に日本留学し、アイヌ研究も行ったが、この図版は縄文土偶の文様をアイヌ衣装に移し（左）、実際のアイヌ衣装（右）と対比させ、両者の相似を検証したもの（Andre Leroi- Gourhan,Le fil du temps.fayard,Paris,1983）

第八章 日本の優美な技巧

日本の唐草は精緻をきわめた多彩な技術・技巧により、文様を生命化し、まさに生きもののようなリズムとパターンを、変幻自在な色と形を次々と生みだしてきた。

亀甲や七宝を単位としてつなぎあわせてゆく「繋ぎ」、よろけたように波をうたせる「よろけ」、花や葉が地面に散り落ちたように配置する「散らし」、水の上にさまざまなものを流す「流し」、模様を構成する単位のそばにさらに小さな単位を添える「子持ち」といったさまざまな変形と編集が唐草に加えられてゆく。

あるいは鱗、石畳、交差、格子、縞といった無数の加工と形式が唐草に重ねら

れてゆく。さらに立涌、籠目、さやがた、鋸歯、破れといった無数の仕掛けが唐草に乱調を加え、流麗さを帯びさせる。

例えば西本願寺の三十六人歌集は平安時代のすぐれた歌人の和歌をまとめて冊子に仕立てた豪華本だが、そのぜいたくさや華麗さは比類のないものである、各種の文様を押し絵や描彩であらわすとともに、唐紙、色紙、染紙などを特漉きし、それらを少しずつずらして重ね継ぎしたものや何種類もの紙を貼り継ぎし、破り継ぎし、独特の図柄を引きだしたものの上からさらに植物文様をほどこしてゆく。その重層性と細密さは日本の技巧のきわみといっても過言ではない。

また厳島神社の平家納経は平清盛が平家一門の繁栄と安泰を祈願し奉納した美麗な経巻だが、各巻ごとに創意工夫を凝らしたその冊子は装飾の宝典集のような趣がある。表紙は紙と織物でつくられ、宝相華、蓮、亀甲花菱、幾何文などの極彩色の文様がびっしりとほどこされている。また経巻の左端の発装金具は透彫りで、これも宝相華、蓮、忍冬、龍文などの唐草が刻まれ生き生きと脈動している。

しかし何といってもこうした唐草に加えられる技術・技巧がクライマックスに達するのは江戸時代だろう。その頂点を示すのが徳川幕府の権威の象徴といえる

菊牡丹唐草、日本、江戸時代

霊廟建築・日光東照宮である。寛永の造営以後、何度かに渡って彫りかえられ、描きかえられ、その都度当代一の美を演出してきたこの装飾過剰の建造物群は日本の文様の集大成であり、木彫、彩色、金工、石彫、漆工、蒔絵などすべてのベースに唐草が敷かれているといってもいい。

数次の修復により江戸期各時代の美意識や、嗜好、価値観などが装飾の変更を求め、また各時代の職人や絵師の技術と表現力による新しい解釈も加わりながらその時代の美のスタンダードが提示されてきた。だから初めは牡丹や菊などの唐草が多くのスペースを占めていたものが錦花鳥図や巣籠鶴図へと変化し、さらに牡丹や菊の唐草へ戻ってゆくといった形式と技巧の痕跡が積み重ねられている。

そこでは牡丹、菊、鉄線、桐、宝相華、蓮、忍冬、蔓、鳳凰、葵紋を中心とする紋章など、実在の花や架空の花から霊獣瑞鳥に至る森羅万象を多重にはめこんだ唐草が自由自在な展開を見せている。しかもこの日光東照宮の他に上野、仙台、久能山など全国に百社を超える東照宮が次々と建造されて日光の形式が踏襲されたため、その技巧の粋をつくした唐草群は日本中に広がってゆくことになる。

そして唐草はやがて宗教の場や貴族、武士の空間からは離れ、着物や家紋、歌

丁字立涌に牡丹文、日本、江戸時代

舞伎や判じ物、器や内装などの形をとり、人々の生活の隅々にまで入り込み、生の印のようなものとなってゆく。唐草はいわば町衆文化のエネルギーの表象と化す。

元禄に完成を見た友禅染などの小袖絵文様はその典型だろう。その自由な形、色、色鮮やかで絵画的な文様は染型紙による藍染の大量生産品であり、このような染織技法の進歩は唐草を庶民生活へ溶け込ませる大きな要因となり、大衆の好みを色濃く反映させた多くの文様を生みだす。

唐草はうねり、曲がりながら空間を埋め尽くし、その先端が見えたとしても、それは枝葉の一部であり、長い茎はまた別の茎と接触し、始めも終わりも見ることはできない。唐草はあらゆるものを巻き込みながら時代を超えて伸び続け、永遠の生命という見えない美しい花々をあちこちで開花させ続けている。

江戸の唐草

江戸時代（十七世紀〜十九世紀）は装飾文様の黄金時代である。江戸期の代表的な建築である日光東照宮の多岐に渡る装飾には、飛鳥・奈良時代以来の伝統的な文様から江戸時代に出現する新しい文様までが最高度の技術をつくして集合している。そこにはほとんどすべての時代の唐草があるといっても過言ではない。そして江戸期に唐草の種類は大幅に増加し、日本独自に創案されたものが主流を占めるようになった。

江戸時代にはまた庶民階級の好みを反映した多くの装飾文様が生みだされ、唐草も自由な形で庶民生活のすみずみにまで浸透していった。江戸時代は町人文化の台頭の時代でもあり、従来、権力者の好みにより装飾文様が左右されてきたのに対し、あらたな町衆的な嗜好が反映した多くの文様がつくりだされるようになる。

大和絵の伝統を受け継いだ江戸時代の琳派のデザイン活動も忘れてはならない。

鉄線花唐草、日本、江戸時代

瓢箪唐草、日本、江戸時代

尾形光琳の画風により意匠化した光琳梅文、日本、江戸時代

光悦、宗達、光琳、乾山らにより、流麗できらびやかな植物文様が精緻な技巧の
もと数多く生みだされていった。古伊万里など陶磁器の多彩な文様展開も江戸期
の唐草の展開に独特の彩りをそえている。

さらに扇、傘、瓢簞、銭形などの日常品を取り入れた文様、縁起をかついだ宝
尽しなどの吉祥文様、鶴亀や松竹梅などのおめでたい文様等々、江戸期には数々
の文様が考案され、宝輪、金剛杵、雲板などの宗教用具はその意味を取りはらわ
れ形の面白さだけから文様化されていった。「よろけ縞」「翁格子」といった縞、
格子、絣文様のヴァリエーションも無数にあらわれ、悟り絵や判じ絵と呼ばれる
言葉遊びのような文様や歌舞伎役者に由来する文様も流行するなど、まさに江戸
期は日本の文様のルネッサンスとなるのである。

鉄線唐草、日本、江戸時代

寄せと組合せ

文様は単独で用いるより、さまざまな文様を寄せ集めて構成することが多い。特に吉祥文様の場合、いくつかを組み合わせて配置し、吉祥の力を相乗させようとする。単独で使用する場合より、文様の種類が多いほうが変化に富み飽きないデザインになるし、複雑で変わりやすい時代の嗜好にも柔軟に対応できる。特に日本においては映画のモンタージュ技法のように複数の文様の断片を重ね合わせたり、つなぎ合わせたりしてデザイン的な編集処理をほどこす技術が高度に発展した。

そうした寄せや組み合わせの代表的な文様に「松竹梅」や「牡丹に唐獅子」などがあるし、四季の美しい花々を集めて豪華な花文様を生みだす「花寄せ」もある。「花寄せ」は今を盛りの満開の花々を組み合わせ、四海波、卍つなぎ、末広がりの扇子といった瑞祥モチーフが寄せ集められる。こうした寄せや組合わせは時代を経るにつれモチーフが複合化し、階層が増え、複雑化してくる。

また寄せ文様では、いろいろな文様を一面に敷きつめたように隙間なくうめる形式を「繁文」、モチーフを飛び飛びに空白を開けて配置するものを「飛文」、その間隔を開けて遠くに離すものを「遠文」と呼び区別している。モチーフとモチーフの間の距離により全体像がまったく変わって見えてくるからである。

各モチーフをバラバラに散在させる形式は「散らし」といい、古くは「乱文」と呼ばれていた。いろいろなモチーフを雲の形、末広の形、霞の形などに切り取り、散らして構成する文様もあり、その手法は多くのヴァリエーションを生みだしてゆく。よく見ると何が主要柄で、何が補助柄なのかが判明するが、地模様が五種も六種もあり、判別不能な複合文様になっているケースも多い。

唐草輪文、日本、江戸時代

替わり唐草輪文、日本、江戸時代

唐草大割牡丹文、日本、江戸時代

蔓蕨文、日本、江戸時代

亀甲と変形

亀甲は正六角形の幾何学文様で、世界各地に見られる古代文様のひとつだが、日本では六角形が長寿の吉祥動物である亀の甲羅の模様と似ているところからその名をつけられ、独特の文様パターンを生みだしていった。

六角形が二重になっているものを子持亀甲と呼び、亀甲の形が枠囲いの機能を持つようになる。この枠のなかに花文を入れたものを花亀甲と呼ぶが、この文様には豪華な雰囲気が生まれ、花々の形姿が枠により強調されるため人気になり、多くのヴァリエーションがつくりだされた。

花亀甲には瑞祥の花々や団花を入れ家紋としても用いられた。亀甲を連続させ、つなげてゆく文様は亀甲つなぎと呼ばれ、花亀甲をつなげた花亀甲つなぎはほんど唐草と区別がつかない。「亀甲唐風文語」や「重ね亀甲に花文」などの文様になると、花が六角形からはみだしてつながったり、六角形が重なりあったりして唐草化している。

菱唐花桜文、日本、江戸時代

四菱唐草、日本、江戸時代

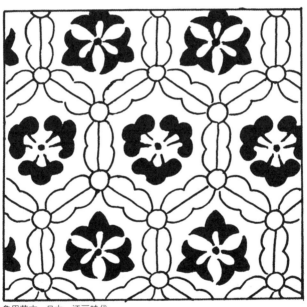

亀甲花文、日本、江戸時代

花亀甲つなぎに使われる花は五十種あるといわれるが、この亀甲の枠内には植物以外のモチーフも使われ、さまざまな組み合わせパターンもつくられた。

亀甲文様は奈良時代から染織品にあらわれ始め、平安時代には調度品や車紋にも使われ、南北朝時代には家紋として用いられるようになった。

亀甲が吉祥文様になったのは六という聖数にちなむ形だからという説もある。ヘブライ神話では神が世界を創造するのに要した日数が六日だった。古代天文学では十二宮のうち、六宮が天上界に、六宮が地上界に割り当てられ、六は全世界をあらわしていた。仏教も六界、六道などといわれる。いずれにしろ六角形はものを創造し、進化させる特別な力を持つものとみなされ文様に好んで使われるようになっていったのである。

替わり三菱葵文、日本、江戸時代

花唐草、日本、江戸時代

立涌と唐草

日本独特の連続文様のひとつに立涌がある。水蒸気が立ちのぼる様子を意匠化したものといわれるが確かではない。ゆらゆら立ちのぼる蜃気楼のような気配が、上昇する連続文様をつくる。

古代中国では雲気は吉凶を占い龍の棲む家だということから数々の雲気文が生みだされたが、雲気が縦に昇り、流動する様を描いたものがこの立涌であると考えられる。雲は山河の精気であり、呼吸であり、また陰陽の気が集結したものである。その雲が涌き立つ場所は吉祥の始まりを示すとともに、物事の終わりも意味する。雲気の流れのなかに始まりと終わりを見るのがこの立涌文なのだ。

日本では立涌文は奈良時代からあらわれ、平安時代や鎌倉時代には有織文様として高く格付けされ、特別視された。その描かれたモチーフにより、雲立涌、菊立涌、丁字立涌、花菱立涌などに分けられるが、唐花立涌や牡丹立涌を見ればその形は唐草文様を縦にしたものに近いことがわかるだろう。

唐花立涌文様、日本、平安時代

立涌ほど複雑化してはいないが、似た形状はインドにもイスラムにもヨーロッパにも中国にも見られる。一般的な反復装飾のひとつであり、オージー文様（S字曲線文様、反曲線文様、タマネギ文様などとも呼ばれる）やオンデュール文様（波状文様）とも共通性を持つ。ヨーロッパではロマネスク美術やゴシック美術にも多数あらわれ、ルネッサンスやロココへと受け継がれた基本パターンとして定着している。イスラム美術のオージー文様は日本の立涌文様と同じ形を基本形にし、中に配置される多様な植物文様や花々もどことなく似ている。アラベスクと唐草の親近性を浮かびあがらせて興味深い符号といえるだろう。

八重桜と立波文、日本、江戸時代

桜吹雪と立波文様、日本、江戸時代

よろけ藤文、日本、平安時代

雲立涌文、日本、鎌倉時代

結びとつなぎ

日本は独特の連続文様を発展させてきたが、紐状の結び文様もそのひとつだ。ヨーロッパでケルトの組紐文様がキリスト教の普及過程で宗教様式に組み込まれていったように、日本でも縄文や古代以来の組紐や結びの文様は仏教の装飾に吸収・摂取され、さまざまな経巻、袈裟、念珠、仏具などに多用されてきた。日本人はまた実生活でも多くの結びや組紐を日常的に利用し、格式や縁起などと関係させいろいろな意味を持たせてきた。

例えば結びは平安時代には十二単衣や衣冠束帯のアクセントや格式を示すものとして使われる。宮廷に出入りする人々には身分により使う紐に区別があり、唐組、新羅、円組、臥組（がぞ）、小玉打ちなどの技法や色分けもあり、体系化されていた。鎌倉時代には鎧や兜に縅（おどし）という色鮮やかな糸紐が結ばれ、各部分をつなぐ実用の他、特別なしるしとして武士たちの生命や戦意を守るものとなった。

江戸時代には結びや組紐が文様として発達し、ひとつの単位が紐によって連鎖

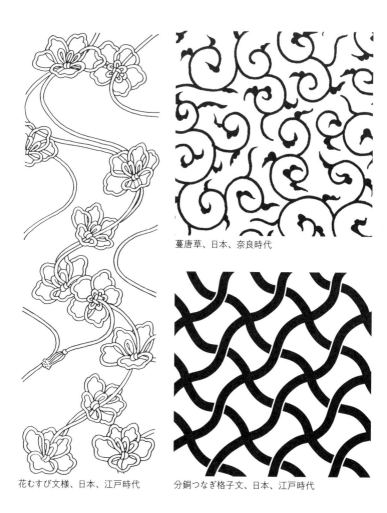

蔓唐草、日本、奈良時代

花むすび文様、日本、江戸時代

分銅つなぎ格子文、日本、江戸時代

し、唐草状になり、さまざまな要素を巻き込んでゆく。菊花結び、桐花結び、桜花結び、蝶結びなどまさに紐が唐草の蔓の役目を果たし多様なものを結びつけていったのだ。

日本の文化は結びの文化であるといわれる。紐を合わせる、組み、編む、結ぶという行為は二つ以上の力をそこに重ねることを意味していた。特に重要な箇所には紐で幾重にも結び目をつくるが、いくつもの交点を重ねることはエネルギーが蓄積することをあらわす。また結びには「実を結ぶ」という豊饒思想がこめられていたため、各種のつなぎの形を美しく見せるための文様の技術が長い時間をかけて日本では磨かれていったのである。

花結び文（桐と菊）日本、室町時代

日本唐草年表

飛鳥 五〇〇年代中期〜七二〇

　唐草はシルクロードを経て日本へ伝えられ独自の展開をとげるが、その展開に縄文時代以来培われてきた民族固有の創造の歴史が大きな影を落としている。縄文時代においては曲線と直線により連続渦巻文、波文、流水文、蕨手文が土器にほどこされたが、こうした独特の造形感覚も日本の唐草の成立に影響を与えている。

　日本における唐草文様の最古の遺品は、中国の六朝時代（三─六世紀）の文化が朝鮮半島をへて日本に伝えられた古墳時代（三─六世紀）の応神天皇陵から出土している。金銅透彫の鞍や金銅双鳳文杏葉などに見られ、これらの馬具や武具にしるされた唐草は龍文、鳥獣文、魚文、双獣文、双鳳文など動物系の文様で、北方色の濃い文化の流れを示している。

　もうひとつの流れとして古墳時代の馬具などに見られる西方的なアカンサス唐草もあり、これらは五世紀頃の日本と大陸の交通の結果もたらされたものと考えられる。

　日本に仏教文化が移入してゆくのは六世紀半ばであり、飛鳥時代にはこの流れとともに唐草が入りこみ、仏教建築、仏像、荘厳具などに多用された。有名なのは北魏系仏像である法隆寺金堂釈迦三尊で、その光背のアカンサスやパルメットは雲岡石窟を模倣したものといわれる。

飛鳥時代には古墳時代のふたつの流れ、北方系の濃い文化の流れと西方的な文化の流れが合流してゆく。パルメットは日本で忍冬唐草や蓮華唐草と呼ばれるようになった。

もうひとつの流れとして朝鮮からの影響の強い唐草の移入がある。当時の高句麗（北方系）と百済（中国系）から、ギリシャ発生の植物文ではなく仏教の影響下に数種の発生源が合成されて伝えられたものである。その典型が玉虫厨子金堂透彫金具（蔓唐草で葉や花は見られない）や法隆寺金堂四天王像冠縁（中国の雲文唐草の流れをくむ）でシルエットが独自の柔らかさを帯びている。

七世紀後半には従来の唐草形式の硬さを逃れ柔らかみが増し、のびやかで抒情性が豊かになってゆく。法隆寺夢殿救世観音の宝冠は中央に四花連珠円文を置き、そのまわりは唐草でうめつくされ、その流麗さや軽妙さには中国の雲文のような趣はない。そこには西方的な香りがあり、ササン朝ペルシャの意匠の名残りが感じられる。救世観音の光背や円帯には龍唐草の形が見られるがそこにももはや龍の趣は見られない。

奈良 七一〇〜七九四

奈良時代（七一〜八世紀）に入ると飛鳥時代のように朝鮮を経由しての大陸文化の移入

から、唐との直接交流が行われるようになり今まで以上に唐文化の影響を受けるようになる。唐時代に流行した唐花唐草は重厚な花文様で、仏教思想を象徴するものだが、奈良時代にはこの唐花唐草が浸透してゆく。正倉院の宝物である密陀彩絵忍冬鳳形文小櫃や橘夫人念持仏と厨子などにその例を見ることができる。

唐を通じてササン朝ペルシャ風の文物も流入してくる。咋鳥、連珠文、双獣文、狩猟文などを始め、駱駝や象、孔雀のような日本で見られない異国の動物や宝相華と呼ばれる空想の花もあらわれる。

宝相華唐草は、中国から伝えられた文様のなかでも最も華麗な色彩と豊饒な形態をそなえるものだ、正倉院にはこの文様に装飾された種々の工芸品や宝物がおさめられている。これらの品々の制作年代の特定は困難で、唐で制作され日本へ運ばれてきたもの、唐から渡来した工人によりつくられたもの、唐の工人の指導のもと日本人により作られたものなどが入り混じる。

奈良時代初期の宝相華唐草は多くの形式が含まれ、その文様の形態も不安定である。葡萄やロータスに近いものも多数あり、さまざまな植物、花が整理されないまま混交してできあがっていった華文であることがわかる。中国で誕生してまもない宝相華唐草が未整理の状態で一時期に集中して日本へ伝えられたものだろう。

宝相華唐草文は唐招提寺金堂天井などに見られる。

平安 七九四〜一一九二

奈良時代の唐草はすべて唐文化の影響を受け、かつその唐文化がインドを始めササン朝ペルシャ、東ローマのビザンチン文化との密接な交流により築きあげられた世界的な広がりを持つものであったため、唐草は茎を中心に葉、花、実がそえられ、鳥獣も加わり、多彩なモチーフとなり、豊潤なものとなった。それらは法隆寺、唐招提寺、薬師寺等の装飾に数多く見ることができる。

葡萄唐草もこの時代にあらわれてきます。薬師寺金堂本尊薬師如来坐像の台座などにその典型が示される。

ユーラシア大陸の〝吹き溜まり文化〟といわれるように日本文化が外来文化の強い影響下にあることは事実だが、大陸から離れた島国であり、他民族からの侵略を逃れ続けたという事情もあり、日本は大陸文化を受け入れながら自在に消化し、独自の文化を形成してきた。平安時代（八世紀末以後の約四百年間）はまさにこの独自性が展開された時代であり、九世紀末に遣唐使が廃止され、中国との交流が途絶えたこともあり、唐草の和様化が進む。

唐草という言葉は、中国（唐）から渡来した植物（草）の文様の意として平安時代に

つくられたと言われる。エキゾチックな植物系の曲線文様、それは仏教とともに伝来し、生命力をシンボライズする文様として権力者に好まれ、高貴な文様として彼らの居住空間を荘厳に飾ってゆく。

平安時代の藤原文化は宮廷貴族による耽美的な生活と陶酔的な浄土信仰に代表され、宝相華唐草が多用された宇治平等院鳳凰堂や西本願寺の三十六人歌集、厳島神社の平家納経などに見られるように情趣性に富み、繊細で自然感あふれる文様が流行してゆく。また蒔絵や鏡背などの装飾に見られるように意匠の中心がより絵画的な表現へ移って、流水文や風草文なども用いられるようになる。

唐草は彩色ばかりでなく木彫、金工、螺鈿といった技法により金具、仏壇、天蓋などさまざまな場所に用いられた。

西本願寺の三十六人歌集に見られるように、この時代、四季の草花を文様化する方向があらわれる。各種の文様を押し絵や描彩であらわしたり、唐紙、色紙、染紙などを特漉したりして独自の図柄がつくられた。

宝相華に瑞花、瑞鳥を組みあわせた文様や蓮唐草が平安時代には多く用いられるようになる。奈良時代の宝相華唐草に比べると構成が自在になり、より繊細さを増しているのが特徴といえるだろう。

宝相華唐草が、実在の花である牡丹に接近してゆく傾向もこの時代にはあらわれる。

鎌倉 一一九二〜一三三三

鎌倉時代（十二世紀末〜十四世紀半ば）は中国との交流が再び始まり、宋・元・明の文様の影響を受け工芸意匠にも新しい刺激が加わってゆく。霊山寺三重塔の初重内部長押や圓城寺新羅善神堂外陳廻りの透彫欄干などに見られるように菊、桜、牡丹などのモチーフが増えたり、牡丹に獅子、籬に菊などの組み合わせパターンもあらわれるようになる。

鎌倉時代は公家から武家への転換の時代であり、それに伴い唐草も写実的で現実主義的な色彩が濃厚になった。刀剣や甲冑などの武具にも唐草はあしらわれ、和歌や漢詩をモチーフにした自然主義的な要素の強い文様も生まれてゆく。

他にも架空の花や鳥、動物の文様が、しだいに現実の花、鳥、動物に近づいてゆく例が数多く見出され、これも唐草の和様化のあらわれと言えるだろう。

公家の装飾が和様化されていった結果として衣装の生地が変わり、独特の織文様を発達させる。これが後に有職文様の名で呼ばれるものである。牡丹唐草、竜胆唐草、若松唐草、瓜唐草、輪なし唐草、くつわ唐草、丁字唐草などが有職文様から生まれてゆく。

松、鳥居、波、千鳥、釣舟、洲浜などのモチーフもこの時代から好まれるようになった。

鎌倉時代には尾張の瀬戸を中心に各地で陶器が多く生産され始め、唐草がモチーフに使われるようになる。（日本の陶器の起源は鎌倉時代初期に中国に渡った僧道元に従った加藤四郎左衛門景正が帰国後、瀬戸に窯を開いたのが始まりといわれる）

蒔絵では従来の研出蒔絵から平蒔絵、高蒔絵の技術があらわれ、金工でも鋳技、彫技が進歩を見せてゆく。

鎌倉時代の金工の代表作は西大寺の金銅透彫舎利塔があげられる。彫金のあらゆる技術の粋をつくして装飾がほどこされ、中でも透彫の唐草が特に美しく、蓮唐草、牡丹唐草、竜胆唐草、菊唐草などが彫られている。

建築装飾ではこの時代から木鼻に彫刻をほどこす形の彫刻装飾文様もあらわれ、こにもさまざまな唐草が使われた。

室町・桃山 一三三三〜一六〇三

室町・桃山時代（十四世紀半ば―十六世紀）は乱世から織田・豊臣の天下統一期を経て徳川幕府の成立へ至る激動期だが、唐草もまたヨーロッパ文明の移入と排除、上方文化

の抬頭などを背景に特殊な展開を見せてゆく。宗教的な空間や貴族の空間から安土城や伏見城などの武家の空間に唐草が完全に定着してゆくことも見逃せない。

茶人などにより、彫漆、螺鈿、景徳鎮の染付などの中国製の工芸品が流入し、そのなかの唐草が強い影響を与えるようになる。

信長や秀吉により生みだされた新時代の風潮は城郭の室内装飾を始め、調度品、衣服、能装束などに波及し、これらの多彩な装飾美術は町衆にも及び、前時代にはなかった幅広い装飾文様を生みだしてゆく。

室町・桃山時代には蔓唐草や桐唐草、竜胆唐草や藤唐草などが衣装にも多用されるため、文様のヴァリエーションが飛躍的に広がる。金剛寺多宝塔の初重蟇股や相楽神社本殿の蟇股などの唐草にその広がりを見ることができる。

この時代の主流は写生性の強い写生文様だった。唐草もこの影響を受け写実風の唐草があらわれてくる。この時代に流行した辻ヶ花染の文様にそれらを認めることができる。

南蛮交易により西欧文化が流入したため、その影響を受けた装飾文様もこの時代にはあらわれる。洋風の唐草も流入文物とともに伝来した。また大量の中国製工芸品が輸入され、更紗や名物裂、彫漆、螺鈿、陶器にほどこされた文様は日本の染織品や瀬戸、伊万里、九谷などの陶器の文様に強い影響を与える。

江戸

江戸 二六〇三〜一八六七

　江戸時代（十七世紀〜十九世紀）は装飾文様の黄金時代である。江戸期の代表的建築である日光東照宮の多種多様な装飾には、飛鳥・奈良時代以来の伝統文様から江戸時代の新文様までが最高度の技術をつくしてくりひろげられる。そこにはほとんどすべての時代の唐草があるといっても過言ではない。江戸期に唐草の種類は大幅に増し、日

この時代の唐草は飛鳥、奈良以来の忍冬、牡丹、宝相華、蓮などの系統に加えて梅、菊、竜胆、藤、桐など日本人が日常的に好んだ花を唐草状にあらわした文様や、元や明から新たに伝来した蔓のみからなるスパイラル状の蔓唐草に実在の花を組みあわせたものなどが生みだされる。

　この時代の唐草のほどこされた代表的な作品としては要法寺の金銅蓮華唐草文透彫経箱や金剛輪寺の金銅透彫蓮華唐草華鬘（けまん）などがあげられる。

　秋草のモチーフは平安時代から好まれていたが、桃山時代になると図柄は大きく力強くなり、ススキ、野菊、萩、桔梗、女郎花、撫子などがそれぞれ自己主張し、生き生きとした表現になってゆく。こうしたモチーフは安土城や伏見城などを始め、武士や貴族の室内装飾に盛んに使われた。

本独自に創案されたものが主流を占めるようになる。

江戸時代にはまた庶民の好みを反映した多くの装飾文様が生みだされ、自由な形と色を使った友禅染による小袖の絵文様等の形で唐草も庶民生活のすみずみに浸透してゆく。

江戸時代は町人文化の台頭の時代であり、従来、装飾文様が権力者の好みに左右されてきたのに対し、新たな町人的な好みが反映した多くの装飾文様が生みだされることになる。

大和絵の伝統を受け継いだ琳派のデザイン活動も忘れてはならない。光悦、宗達、光琳、乾山、抱一らにより流麗できらびやかな植物文様が精緻な技巧のもと数多く生みだされた。古伊万里など陶磁器の多彩な文様展開も江戸期の唐草の展開に独特の彩りをそえている。

扇、傘、瓢箪、銭形などの日常品を取り入れた文様、縁起をかついだ宝尽くしなどの吉祥文様、鶴亀や松竹梅などのめでたい文様、江戸時代にはおびただしい数の文様が考案された。また宝輪、金剛杵、雲板などの宗教用具はその意味を取りはらわれ形の面白さから文様化された。

「よろけ縞」「翁格子」といったように縞や格子、絣文様のヴァリエーションが無数にあらわれ、悟り絵や判じ絵と呼ばれる言葉遊びのような文様や歌舞伎役者に由来す

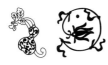

る文様なども流行する。

明治時代には西洋文明が急速に流入し、その欧風化の波は再びヨーロッパ的な唐草文様に光をあて、それらが服装、宝石、内装、家具などに競って使われるようになる。

特にジョサイア・コンドルらによる洋風建築の出現により西洋唐草は異国的なイメージのパターンとして強く印象づけられてゆく。

また明治末から大正時代にかけてヨーロッパ世紀末芸術、アール・ヌーヴォーの影響が日本の芸術文化に及んでデザインの世界にも強い影響を及ぼし、アール・ヌーヴォー風の唐草が近代の唐草の原型となってゆく。

近現代の唐草

第九章 織りこめられ染めあげられる時

バロック時代以降、染織文様の流行の中心はイタリアからフランスへと移り、アカンサス文様、レース文様、ビザール・パターン、グロテスクなど特色豊かな文様があらわれる。バロックとは「いびつな真珠」を意味し、アンバランスで流動的な、時に過剰ともいえるほどの装飾がほどこされた。

さらに宮廷文化が爛熟するロココ時代には軽快で女性的な文様が好まれ、ねじれたような貝殻状の装飾であるロカイユやC字型曲線型のスクロールなど歪みや曲線志向のデザイン・パターンが求められた。この時代のヨーロッパでは植民地主義の下、アジアとの交易も盛んになり、異国趣味も重要な文様の要素なった。

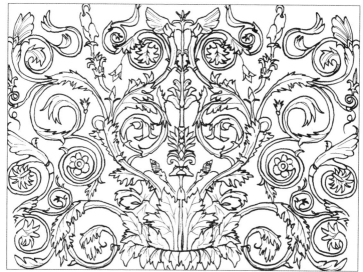

アラ・パキスの側面レリーフ、ローマ、紀元前9年頃

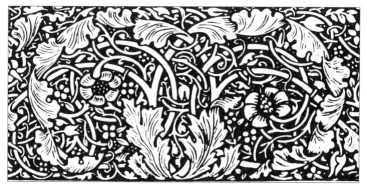

ウィリアム・モリスの『カンタベリー物語』扉絵、イギリス、1896年

シノワズリー（中国趣味）の影響下に中国から大量にもたらされた陶磁器のなかの多様な植物文様はヨーロッパの人々の憧れの的となる。

十七世紀初めから東インド会社によりヨーロッパへもたらされたインド更紗はその多彩な彩り、軽くしなやかな布地、エキゾチックな文様で人々を魅了した。更紗は文様染木綿布であり、ヨーロッパはそれまで毛織物文化の地であったため、肌ざわりや吸湿性に優れた木綿はあっという間に広まっていった。重たく華やかさに欠けていた毛織物に対し、自由な文様を鮮烈な色で染めたインド更紗は人々に喜びを与え、植物繊維を色鮮やかに染めあげることはインド以外では不可能だったため、人々は競ってこの貴重な木綿を求めようとしたのだ。

イギリスでは初期の更紗（英語ではチンツ）はインド更紗の影響を受けて幻想的で、異国風の植物文様が多用されたが、ヴィクトリア朝時代（一八三七〜一九〇一年）になると、新しい染料の発見と精巧な文様を刷る製版技術の開発により、優れた染織物の数々が自国で製品化できるようになる。

ヴィクトリア朝の文様の特色は何といっても花や鳥に代表されるモチーフによる自然主義的な描写だろう。植物学者ドレッサーや動物学者オズボーンらが学問

的な見地から正確に観察し描いた動植物画が参考にされ、リアルで生き生きとしたさまざまなデザイン・パターンが考案された。

一方、産業革命が始まり、時代は急速に近代化の道を歩んでゆく。機械産業が支配的になり、大量生産による粗悪品があふれだすと、ウィリアム・モリスを中心にしたアーツ＆クラフト運動が起こってゆく。中世のゴシック時代の手仕事による工芸技術の巧みさを再生しようとするゴシック・リバイバルの風潮ともむすびつき、モリスは文様に新しい息吹を吹きこみ、美しい花々や自由な曲線の葉や蔓をヒントに独自の植物文様の世界をつくりあげていった。

モリスは写実性にとどまることなく、デザインとして充分に昇華させ、自然の生命力に満ちた植物文様を完成させてゆく。モリスのデザインには双鳥獣文や〈生命の樹〉、花喰鳥からルネッサンスのＳ字型反曲線や左右対称の反復パターンまで唐草の歴史がすべて含まれているといってもいい。それらの要素がモリスの想像力のなかで練り直され、構成し直され新しい文様が生みだされていったのだ。

モリスは友人らとともにモリス商会を設立し、室内装飾から家具や生活用品まで幅広く活動したが、特に注目したいのは更紗などのプリント地や織物地のデザ

インである。モリスは自分自身で染織をおこない、著名な染色家と協力しあい、染色関連の本を読み漁り、古い草木染の研究にも熱中した。このことでモリスは染色に関する絶対の自信を持ち、更紗のデザインを開始する。またリヨンから職人を招いて工房にジャガード織機を据え、オリエント絨毯を研究し、十八世紀のフランスの有名な書『工芸』から技術を学んで自ら織り始める。

モリスは一八七〇年代後半から八〇年代後半まで、更紗、毛織物、シルク・ダマスク、ビロード、絨毯、タピストリー、ラグなど千近くのデザインをおこなったといわれるが、そのどれもが、自然の一部としてありたいという人間の根源的な欲望を満足させるものといえるだろう。自然をモチーフに生活の芸術化をめざすだけでなく、デザインそのものを自然化することが彼の目的だった。だからモリスはパターンを生みだすだけでなく、空間や環境に適応するパターンを精密に選択し、自然の摂理に根ざしたパターンの建築術をあみだしていったといえるだろう。

ゴシックとグロテスク

ゴシック様式は十二世紀後半に北ヨーロッパに出現し十五世紀まで続いた建築様式を指すが、やがて絵画や彫刻、哲学や神学にも拡大し時代精神を表すようになった。「ゴシック」は、もともと「ゴート人の」という意味であり、アルプス以北の建築様式に端を発したこの潮流に対し、ルネサンス期のイタリア文化に浸った人々が蔑んで呼んだ名だった。ゴート人は古いゲルマン民族であり、野蛮で、未熟で、洗練されていない人々とされ、その蔑称が使われた。このためゴシック様式はその土地に根付いた霊性を帯びた色彩が濃厚になる。

ゴシックは暗黒時代と呼ばれたヨーロッパ中世と同一視されることもあり、その代表はパリのノートルダム寺院やケルンの大聖堂であり、これら宗教建築は天へ突き抜ける壮大な尖塔を持ち、内部に細長いステンドグラスの窓が並び、大量の光を取り入れる。建物を外から支える飛梁などの構造物が壁にせり出しているため、全体は均整のとれた外観ではなく、その不調和がゴシックの特徴となった。古代建築か

ら見ればゴシック建築は、いびつで、不揃いで、未完成な建物のように映ったのだ。

こうした特性は文様にも反映され、基本的にビザンチン様式等の東方の様式を基にしたため、異国や異教の影響を受けた怪奇な意匠が取り入れられた。柱頭、要石、洗礼盤、天蓋、祭壇に唐草風のモチーフが取り入れられ、織物や刺繍も花葉の装飾へ移行し、教会の聖衣やカーテンにも様式化された唐草が使用された。写本の装飾絵画でもゴシック様式がロマネスク様式の丸みを帯びた平板な装飾を駆逐し、花葉を核とした立体的で写実的な文様が主流となる。教会建築で文様は石に刻まれることが多く、石工が窓や壁に細かな植物主体の幾何学文様を入れることもあった。ゴシック文様の典型として知られるのは四葉文様（カトルフォイル）であり、半人間や怪物といったグロテスクな絵柄に絡みつき、場所の土着性を表すこともあった。また十九世紀にはゴシック・リバイバルと称されるゴシック復権運動が起こるが、先駆けとなったのはホレス・ウォルポール『オトランド城奇譚』（一七六四）であり、この幻想の暗黒中世を舞台とする小説は十九世紀前半にゴシックロマンス・ブームを巻き起こし、近代の闇の暗喩として時代の装飾に怪物的な翳りを与えてゆくことになる。

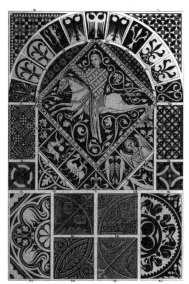

ゴシック時代の床面装飾パターン、14世紀
（Heinrich Dolmdtsch,Der Ornamenten
Schatz,Hanse Books,1887.より。以下同）

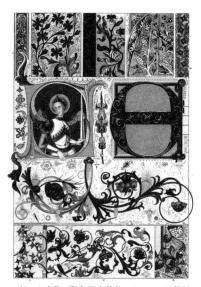

ゴシック時代の彩色写本装飾パターン、14世紀

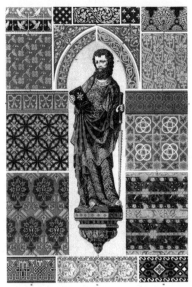

ゴシック時代の織物刺繡装飾パターン、14世紀

ゴシック時代の建築彫刻装飾パターン、13世紀

ルネッサンスの美

　十世紀のヨーロッパはノルマン人やサラセン人による侵略と破壊が繰り返されたが、十一世紀初めにイタリアとフランスで修道士により多くの教会が再建され、十二世紀にはロマネスク美術が開花する。それまでの木造形式を脱し、石造穹窿（ヴォールト）を中心とし、身廊との交差部に円蓋（ドーム）が築かれるロマネスク形式が生まれたのである。さらに十三世紀から十五世紀にかけてゴシック美術が隆盛し、ステンドグラスを核にした大聖堂スタイルは市民生活の中に〝神の光〟ともいうべき色光の美をもたらしてゆく。

　十五世紀から十六世紀にかけてルネッサンス美術がフィレンツェ、ヴェネチア、ローマなどのイタリアの諸都市に興隆し、ヨーロッパ各地に伝播してゆく。ルネッサンスは復興を意味し、ゴシック美術に芽生えていた自然主義的傾向の流れに、ギリシャやローマの古典美術を再生・合流させようとした。ルネッサンスは美術の領域にとどまらず自由都市の繁栄を背景に世界観や人間観の大きな転換に

ともなう文化全体の革新を意味していたのである。

イタリア・ルネッサンスを最も早く取り入れたのはフランスだった。フランソワ一世はフォンテンブロー宮造営のため、イタリアから芸術家を招き、フランス・ルネッサンスの開花を促した。これによりその後、フォンテンブロー派と呼ばれるフランス十六世紀の代表的な芸術家たちが輩出することになる。

イタリア・ルネッサンスの工芸として忘れてはならないのはスペインのマジョリカ島を経由し伝えられたマジョリカ陶器である。この陶器は錫釉薬にる不透明な白色を呈する地に、種々の技法により色彩豊かな絵付けがほどこされる。またフランスでもエマイユ（七宝）細工で有名になったリモージュ陶器が華々しく展開される。種々の釉薬を自由に重ねて焼きつける技法で豊潤で豪華な装飾がルネッサンスの新しい美を演出していったのである。

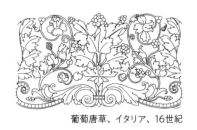

葡萄唐草、イタリア、16世紀

アラベスク文様、イタリア、16世紀

　第九章　織りこめられ染めあげられる時

マニエリスムと唐草

十六世紀から十七世紀になるとイタリアの諸都市は政治経済的な力を失い、"ローマの掠奪"に象徴されるような外からの侵入圧迫により社会的不安が増大していた。にもかかわらず王侯貴族の保護下で芸術活動は盛んだった。特に技術や技巧へのこだわりが強く、古典的な整然とした秩序に対し、大胆な歪みや強烈な明暗、明確な色彩対比を持った複雑な構成を好む傾向が顕著となり、幻視性や象徴性、怪奇性も加わってくる。

こうした傾向をマニエリスムと呼ぶ。この言葉はもともとマニエラ（手法）に由来し、それが様式や作風という意味に変化してゆく過程で、ダ・ヴィンチやミケランジェロら巨匠を模範とする画家たちがマニエリスタと呼ばれ、傾向がマニエリスムと総称されたのである。

植物文様もこうした反自然的様相の影響を強く受ける。例えば文様が幾何学化され、様式化されていく一方で、従来には見られなかったモチーフの組み合わせ

壁柱装飾、イタリア、16世紀

　　　第九章　織りこめられ染めあげられる時

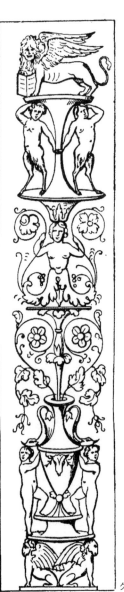

グロテスク様式、イタリア、16世紀

があらわれる。グロテスク唐草はその典型で、これは植物や動物、人間、仮面、怪獣、器物が組み合わされ非現実的な形でむすびつけられ、配置される形式だった。すでに古代ローマの壁面などにその作例が数多くあるが、ルネッサンスにおける古代研究ブームにより、そうした流れが一挙に浮上することになった。

グロテスク唐草は古代ローマの建築装飾の復活にともなうルネッサンス後期に流行した。装飾の浮彫は肉厚となり、茎や巻きひげも太くなり、全体に混み合った、濃密な様相を示すようになる。動物や人間や人工物が植物にからめとられてゆくそのありさまはカオスへ向かおうとする人間の欲望でもあったのだろうか。

224

バロックからベルサイユへ

　十七世紀のイタリアではカトリック教会が信仰と権力の宣伝戦略として芸術を使おうとし始める。バロックは教会の権威を示す様式として起こり、大聖堂の建築や天井画による過剰な形態とダイナミックな構図でめくるめくような視覚的効果を生成させようとした。この様式は十七世紀後半から十八世紀にかけてヨーロッパ各地に伝わり、王侯貴族の大邸宅や城などにもあらわれるようになる。

　バロックは「バロッコ（いびつな真珠）」に由来する言葉で、その名の通りデフォルメされた、アンバランスで、躍動的な装飾のスタイルを示す。このスタイルにより家具、調度類、陶磁器、衣服、インテリア、建築などは大胆に歪曲し、重厚な流動性を帯びる。植物文様もこの影響を受け量感を獲得し、左右非対称で、何層にも重なりながらうねり、這う豊饒なイメージが生まれてゆく。

　フランスではルイ十四世の治世にベルサイユ宮殿が造営され、イタリアなどから多くの芸術家たちが招かれ、しだいにその地がヨーロッパの芸術文化の中心と

しての様相を呈してゆく。シャルル・ル・ブランはルイ十四世の主席画家だったが、一六六七年にゴブラン工場が王立家具工場となると総指揮者となり、ベルサイユ宮殿のあらゆる装飾のディレクションを任せられるようになる。また王室の調度をつくる専門家具職人に任ぜられたシャルル・ブールはべっこうや真鍮を入れこんだタンス、飾り棚、テーブルなどを制作し、ベルサイユ・スタイルの完成に寄与した。ベルサイユ宮殿の装飾モチーフにはアカンサス、月桂樹、花網、仮面、王冠などが多く、板張りの扉にストゥッコ（漆喰）を塗り、装飾を鍍金するように、ゴージャスな金銀にきらめくパターンでうめつくされた、かってない規模の装飾の宮殿ができあがり、以後のヨーロッパの文様に決定的な影響を与えることになるのである。

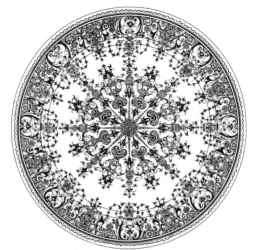

花文大皿、フランス、18世紀

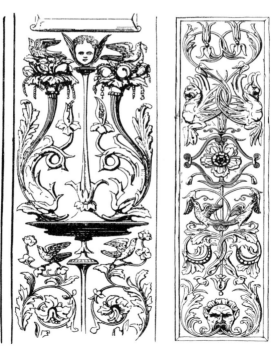

2点とも／マニエリスム期の装飾様式、イタリア、16世紀末

ロココとビザールの時代

ベルサイユを中心に十六世紀のフランス絶対王政のもとで爛熟した文化はやがてルイ十五世の愛妾ポンパドゥールの趣味を反映し、サロンに集う貴婦人たちの好む軽やかで柔らかな新しい様式を生んでゆく。この様式をロココ美術と呼ぶ。

ロココはロカイユ（歪んだ貝殻状の装飾）の名に由来する。ロカイユがイタリアで訛ってロココと呼ばれたことから名づけられたものだ。ルネッサンスの代表的な装飾モチーフのひとつに貝があり、貝殻の装飾は建築や家具に幅広く使われていた。この様式は始め工芸品や家具などの装飾デザインに使われ、やがて十八世紀文化全体を表す用語となり、植物文様では軽快で踊るようなアカンサスやC字形曲線のスクロールのモチーフが好まれた。

また太陽王ルイ十四世の治世に、宰相コルベールは従来の毛織物から絹織物産業を奨励し、リヨンがその一大拠点となった。リヨンの絹織物の特徴は何よりその文様の斬新さにあり、レース・パターンやビザール・パターンと呼ばれる新し

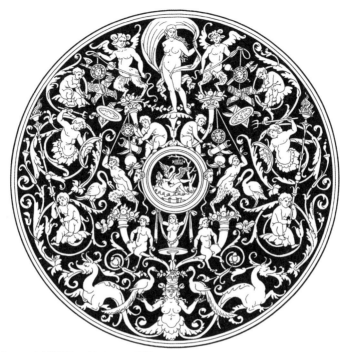

グロテスク文様絵皿、イタリア、16世紀

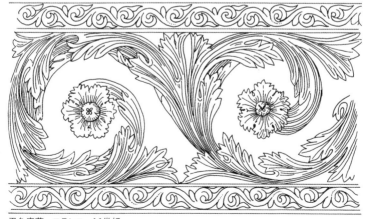

忍冬唐草、フランス、16世紀

いスタイルを次々と生みだしていった。

そのほとんどは草花文様で、レース・パターンは中央の花を囲むようにレースのような細かい目を表した対称文様であり、インド更紗の影響も強い。ビザール・パターンもインドや中国の動植物のモチーフを、サイズを無視して組み合わせた一種のコラージュ文様であり、インド更紗や中国のダマスク織などの東洋的なパターンがアカンサスなどのヨーロッパのモチーフと組み合わさり風変わりなデザインが生まれていった。ビザールとは綺想や奇態の意味だが、やがて貝殻と植物の組み合わせが増加し、何の貝なのかわからないほど歪んだ形態となり、ロカイユ様式とも呼ばれる、ロココ美術へ吸収されていった。

アカンサス唐草、フランス、16世紀

装飾と自然原理の再考

エリザベス女王の在位した十六世紀後半から十七世紀初頭はイギリスのルネッサンス期といっていいだろう。十六世紀前半からすでにイタリアの彫刻家や画家たちがイギリスに招かれ、大きな影響を与えていたが、女王の後に続くジェームズ一世はヨーロッパ美術の大コレクターだったためルネッサンス美術への関心が高まり、それらの美術を手本にイギリス・ルネッサンス美術が発展する。この時期の植物文様におけるスクロール（渦巻模様）、帯模様、鋲頭模様、花畑模様などはイタリアに由来し、またグロテスク様式の交錯した帯模様はドイツとオランダにその源泉を持つ。

十七世紀から十八世紀にかけてのイギリスの装飾は歴史的な諸様相の模倣と折衷の時代だった。さらに十八世紀後半に始まった産業革命により徐々に分業や機械による大量生産品が出回り、安易な模倣と折衷が繰り返され、粗悪品が氾濫する。その結果はロンドンで開かれた第一回の万国博における展示品に歴然とあら

われていた。

このような状況を打開しようとする運動はさまざまに試みられる。ピュージンやラスキンらによるゴシック・リバイバル（ゴシック時代への回帰）もそうだし、十九世紀後半のウィリアム・モリスらのアーツ＆クラフト運動もそのひとつだった。当時のイギリス美術の自然主義や写実主義も、自然回帰を促す試みといえるだろう、オーウェン・ジョーンズはこうした時代に、『世界装飾文様二〇二〇』を出版し、自然に帰ることの必要性を説きながら、ただ盲目的に写実描写することを禁じ、自然の草花のなかに造化の原理と豊かな多様性を洞察することの重要性を主張した。それは装飾の本質的な原理を探求する初の研究といっていいだろう。

イギリスのアーツ＆クラフト運動下の装飾、19世紀

3点とも／イギリスのアーツ&クラフト運動下の装飾、19世紀

第十章 植物曲線と女性美

中世の手仕事の復興により人間と自然のつながりを取り戻そうとしたイギリスのアーツ＆クラフト運動はヨーロッパ大陸にも波及し、その流れはフランスやベルギーのアール・ヌーヴォー、ドイツのユーゲント・シュティール、オーストリアのウィーン分離派、スペインのアルテ・ホベンなどの新潮流となって華々しく展開する。いずれも植物の蔓や蔦を思わせる流麗な曲線、植物の生命力を中心モチーフとしたデザインの新世紀を告げる運動となった。それらのイメージはさらに鳥、孔雀、蛇、龍、炎などを巻き込み、対象物のさまざまな抽象化を繰り返し広がってゆく。

イギリスでは染織や壁紙などのデザインを軸にウォルター・クレインが、イラストレーションではオーブレー・ビアズレーが、建築やインテリアではチャールズ・マッキントッシュがこの新しい様式を定着させてゆく。ベルギーではヴィクトール・オルタが鉄、ガラス、木を駆使し、豊潤な、量感のあふれた曲線で幻想的な建築空間を生みだす。またアンリ・ヴァン・デ・ヴェルデも家具や工芸デザインの分野で官能的なアール・ヌーヴォー・スタイルを提示し、ドイツに渡ってバウハウスの前身となる場をつくりあげる。

フランスではバロックやロココの時代からアール・ヌーヴォーと直接結びつく植物のモチーフと曲線形態の展開があったが、この独自の背景との連続性をもとに、エミール・ガレらナンシー派がフランス東部に拠点を形成する。またパリではエクトール・ギマールがメトロの入口などを大胆な曲線を鉄やガラスでダイナミックに飾り、ルネ・ラリックが細密で華麗な宝石やガラス器で名声を博した。

スペインではバルセロナのアントニオ・ガウディが、その生命の根源に降りてゆくかのようなうねるような曲線空間により異端のアール・ヌーヴォーとして注目を浴びた。

ドイツでもミュンヘンを拠点にユーゲント・シュティール運動が起こり、ヘルマン・オブリストらが花模様を中心とする独特の装飾様式を繰り広げる。その後ヴェルデの影響下に構成的、抽象的な傾向が強まり、そのうねりのなかからモダン・デザインのパイオニアともいえるペーター・ベーレンスらが輩出された。

オーストリアではアール・ヌーヴォーは分離派様式と呼ばれる。オットー・ワグナーやヨーゼフ・ホフマン、コロモン・モーザーらがウィーン世紀末の過剰ともいえるデフォルメや曲線志向を抑制しつつ、幾何学的な特性や直線性を重視しながら独自の装飾形態を生みだしていった。

プラハからパリへ渡り、アール・ヌーヴォーの黄金期を演出したアルフォンス・ミッシャも忘れてはならない。髪の毛や花冠を流れるような曲線で描いたサラ・ベルナールのポスターで時代の寵児となったミッシャは、ポスターやカレンダーから香水やワインラベル、ジュエリーやアクセサリーまで幅広く手がけ、アール・ヌーヴォーの最盛期をミッシャ様式で埋めつくした。バラ、アイリス、カーネーション、ユリ、桜草などをめくるように重ね合せたその〈花〉シリーズはアール・ヌーヴォー唐草の典型といえるだろう。

フランスのアール・ヌーヴォー期の装飾、19世紀

　第十章 植物曲線と女性美

このアール・ヌーヴォーには日本の植物文様を中心とするジャポニズム（日本趣味）も大きな影響を与えている。十九世紀に日本が開国すると日本の工芸品や着物、浮世絵や陶磁器などがヨーロッパへ出回り始め、斬新な構図や画面構成、植物動物昆虫などのモチーフ、平面性、風にそよぐ草や水のなかを泳ぐ魚などの自然主義的な装飾、日、月、雲、雨、波などの素材、網目、渦巻、丸文散らしなどの伝統的な文様等が、アール・ヌーヴォーにも取り入れられ、それらにこめられた日本的な美意識も浸透していったのである。

十九世紀末から第一次世界大戦前まで、フランスやベルギーを中心にヨーロッパ、アメリカにわたる広い地域で国際的な流行となったアール・ヌーヴォーは感覚的で有機的な曲線と非対称の特色ある構成で新しい芸術様式の抬頭を告げ、各地で多様な展開をとげていった。その特性は女性原理にもとづく新しいデザイン志向だったといえるだろう。女性の美意識や感受性、繊細さや優美さといった一般的な女性概念ばかりではなく、女性の本質的な性や情動の蠢きまでもが唐草状に吸収され、新しい世紀の創造を生みだす母胎となっていったのである。

BORDURE FUCHSIA (36 Motifs)

Collection de 36 motifs et 558 pièces. Pièces séparées : au kilo, à partir de 250 gr. de chaque.

フランスのアール・ヌーヴォー期の装飾モチーフのパターン集、19世紀

美と形態の造形原理

一八五一年のロンドン万博の美術監督もつとめ、自ら染織やカーペット、本や壁紙のデザインをおこなったオーウェン・ジョーンズは初の本格的な世界文様研究といえる『世界装飾文様二〇二〇』を一八五六年に刊行する。ジョーンズはこの本で新しい装飾の創造原理の解明を意図し、文様はひとつの普遍的な法則に貫かれていると主張した。そして未来の装飾美術の発展は人間が新しい霊感を求めて自然に帰ることから始まり、そこに過去の文様の経験を付け加えてゆくことで進化できると指摘する。

『世界装飾文様二〇二〇』やジョーンズのデザインは十九世紀後半から始まる新しい工芸装飾運動の出発点をなしている。この運動の祖であるウィリアム・モリスは染織や壁紙のための植物文様をデザインするにあたってオーウェンの装飾全集から強い啓発を受けている。オーウェンの装飾に対する考え方はモリスからアーツ&クラフト運動のデザイナーたちへ、さらには世紀末のアール・ヌー

ウィリアム・モリスのアカンサス唐草、
イギリス、19世紀

忍冬唐草、
イギリス、19世紀

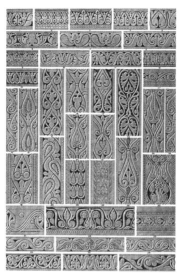

アラビアの装飾の頁、イギリス、1856年

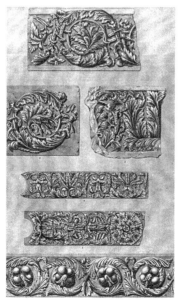

オーウェン・ジョーンズ『世界装飾文様2020』
のローマの装飾

　　　第十章　植物曲線と女性美

ヴォーのデザイナーたちへと受け継がれてゆくのである。

オーウェンは「造形原理の三七ヶ条」と題する論考を残しているが、そこには次のような原理が書き連ねられる。すべての装飾は〝やすらぎ〟を生む調和、均斉、適合性を持たねばならない。形態の美はなめらかな調子のなかで線が相互に発生し展開することから創出される。すべての装飾は幾何学的なプロポーションに基づかれるべきである。全構成要素は同一の簡素な単位からなる複合体でなければならない。花や自然物はそのまま装飾には使えないが、そこに発見される様式的な表現特性は意図されたイメージを伝達する十分な暗示を持ち、装飾になった時にも対象の統一性を破壊することはない等々、こうした造形原理は現在においても有効性を持つものといえるだろう。

アーツ&クラフト運動期の室内装飾、イギリス、19世紀

モリスと生命美

　ウィリアム・モリスは室内装飾から家具、ステンドグラス、タイル、壁紙、更紗、タピストリーなど多くの生活用品をデザインした。なかでも植物モチーフを独自の文様形式に昇華させながら生命力あふれるテキスタイル・デザインを多数生みだしている。

　モリスのデザインには双鳥獣文や〈生命の樹〉、花喰鳥などペルシャに起源を求めることのできるモチーフや、左右対称の反復連続パターン、ルネッサンス時代のビロード文様に見られるＳ字型反曲線を用いたパターン等々それまでのテキスタイル・パターンの総決算とでもいうべき多様な広がりが見られる。

　しかしこれら文様の歴史から丹念に選びとられた要素はモリスの創造性のなかで美的に再構成され、自然の豊潤さと生命力を再び注ぎこまれ、生き生きとのびやかなイメージをつくりだしている。

　モリスはこうした文様に〝象徴美（ティピカル・ビューティ）〟とともに〝生命美

（ヴァイタル・ビューティ）〟を求めた。ラスキンらが当時言及していた〝象徴美〟とは、宇宙を貫通する、神の形式である宇宙的生命であり、ひとつの全体的過程である。

だから芸術は個人の美的能力の所産だけではなく、全体的存在の働きでもある。

この〝象徴美〟と関連し、芸術の領域を超えて広がる、もうひとつの〝生命美〟というカテゴリーがある。つまり「生きとし生けるものの機能の適切な遂行、とりわけ人間においては完全な生命の喜ばしく正しい発揮」ということにモリスはこだわり続けた。

その〝生命美〟をデザインに浸透させようとモリスは菱形、葵、罌粟、渦巻、雛菊、格子、蔓、菊、百合、忍冬、飛燕草、アカンサス等々のパターンを選択し、そのパターンを水平へ、垂直へ、斜めへと連続させ、オーガニックな自然と様式の均衡を生みだしていったのである。

ウィリアム・モリスの『世界の果ての泉』、1896年

ヴィクトリアン・タイル（唐草文様）、イギリス、19世紀

アラベスクをモチーフにしたウィリアム・モーガンの装飾パターン、イギリス、1888-1897年

アール・ヌーヴォーと植物曲線

アール・ヌーヴォーの特色は植物の蔓や蔦を思わせるような流れる曲線のパターンである。この曲線は建築、絵画、彫刻、版画、テキスタイル、工芸、宝飾品などあらゆる分野に応用されていった。

ヨーロッパで最初にこの様式を始めたのはベルギーのヴァン・デ・ヴェルデである。彼のデザインはパリの美術商サミュエル・ビングの目にとまり、ビングの店「アール・ヌーヴォー」（一八九五年）の内装を手がけることになる。その後、この曲線様式はフランス、ドイツ、オーストリアなどヨーロッパ全体に波及していった。フランスではアルフォンス・ミッシャのデコラティブなポスターやカレンダーが女性の髪を植物的な曲線として処理し、アール・ヌーヴォーの基本形を生みだした。またルネ・ラリックの宝飾品やエミール・ガレのガラス器など自然のなかの波や蔓を思わせる気品に満ちた曲線が多くつくりだされる。

アール・ヌーヴォーは鉄という新しい素材を使い、それまでの建築装飾には見

2点とも／フランスのアール・ヌーヴォー期の装飾、19世紀

フランスのアール・ヌーヴォー期の装飾、19世紀

られなかった新しい次元を切り開いてもいった。ブリュッセルのヴィクトール・オルタは鉄材を用いた階段の手すりや柱で、室内空間に縦横無尽に成長する蔓のような生命感あふれる曲線をつくりだし、その斬新なデザインは人々を驚愕させた。パリのエクトール・ギマールは一九〇〇年のパリ万博時に開通した地下鉄入口の装飾デザインで、鋳鉄を素材に緑の鉄の植物のような印象的なイメージを生成させ、パリの街並みを大きく変えてしまう。

ドイツでもミュンヘン、ベルリン、ワイマール、ハーゲン、ダルムシュタッドなどでユーゲント・シュティールと呼ばれる独自の様式が展開し、川の流れ、蛇、龍、炎、植物などの曲線を中心にした多様なデザインが生活の中にあふれだしていった。

ベルギーのアール・ヌーヴォー期の装飾、19世紀

シノワズリーとジャポニズム

十七世紀から十八世紀の宮廷社会では生活様式が極度に洗練され、装飾でも花や植物を優美な様式で表現することが好まれた。一方で王侯貴族や上流階級の人々は現実から離れた異邦へよせる思いを募らせてゆく。

特に中国はヨーロッパにとって古くから美しいシルクの一大産地であり、純白の磁器を生産する神秘の国であったため、中国の装飾モチーフがロココの文様に取り入れられたり、陶磁器の絵付けや家具装飾に中国文様を模倣した図柄があらわれたりと、中国趣味（シノワズリー）が大流行する。

また十九世紀半ばに日本が開国すると日本文化が紹介され始め、十九世紀後半から一九二〇年頃まで日本美術への関心がヨーロッパで高まる。

イギリスではアルバート・ムーアやホイッスラーの絵に日本の衣裳、陶磁器、団扇がしばしば登場し、唯美主義やエキゾチシズムの格好の小道具となった。ただホイッスラーが富豪レイランドのためにデザインしたロンドン邸ピーコック・

ルームなどを見ると、そこには単なるエキゾチシズムを超えた、日本の装飾の本質である自然と人工の境界を凝視する鋭い眼差しがあることがわかる。

フランスでは印象派の画家たちが日本のモチーフを絵に取り入れたり、工芸の分野でも風にそよぐ草花、水を泳ぐ魚などの自然の動きを感じさせる装飾や、動植物のモチーフの組み合わせ、日、月、雲、雨、波などの自然現象を扱った文様があらわれてくる。エミール・ガレも日本美術の自然観に深く共鳴し、青海波などの日本の文様と百合などの文様を組み合わせて独特の装飾世界を生みだしている。

またウィーンの分離派の画家グスタフ・クリムトは平面的で金銀箔を使った装飾画面に、唐草、流水、渦巻、立涌、石畳、鱗、丸文尽くしなどの日本の伝統的な文様を散らし陶酔のイメージをつくりだした。

ジョセフ・オウケンテラーの『ヴェル・サクレム』挿画、オーストリア、1898年

ブルーコロネル陶器、イギリス、18世紀

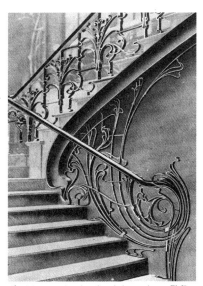

ヴィクトール・オルタによるタウンハウスの階段の
鉄製手摺り、ベルギー、19世紀末

ウィリアム・ブラッドレーによる装飾
文様、イギリス、1902年

ウィーン分離派からモダニズムへ

　十九世紀末のウィーンではオットー・ワグナーの理念のもと、ヨーゼフ・ホフマンやコロマン・モーザー、グスタフ・クリムトらが歴史的な様式からの分離をめざし、生活と芸術を一体化させようとする新しい芸術運動が展開した。これがウィーン分離派である。

　分離派はウィーンにおけるアール・ヌーヴォーといえるが、機能や構造を重視した形態をめざしたため、他国のアール・ヌーヴォーに比べると直線的な要素が大きくなっている。分離派は優美な曲線と過剰な装飾性で画面を埋めつくしたクリムトの様式に代表される方向と、ホフマンの家具のような幾何学的な形態と直線的な要素を強調した機能主義的な方向の二つの傾向に分けられるといっていもいいかもしれない。後者はやがて分離派の理念をより具体的に、現実的に実践しようとするウィーン工房の設立へとつながり、ホフマンやモーザーらは建築から家具、テキスタイル、カーペット、壁紙、食器、アクセサリーに至るまでの製品

コロマン・モーザーの『ヴェル・サクレム』表紙、
オーストリア、1899年

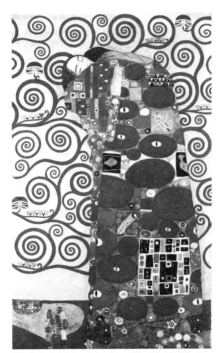

グスタフ・クリムト、ストックレー邸フリーズのディテー
ル、ベルギー、1905-1911年

　　　第十章 植物曲線と女性美

をトータルに制作し、素材重視の、シンプルで、機能的な新しい時代のデザインを生活のなかへ送りこもうとした。このウィーン工房の動きはある意味で後のアール・デコのデザインやバウハウスのモダン・デザインに連鎖してゆくものだったのである。

二十世紀の近代化の波のなかで装飾文様は次々と消滅してゆくが、一九二〇年代に入るとパリを中心にアール・ヌーヴォーの過度の曲線を削ぎ落とし、幾何学的で直線的な要素で再構成したようなアール・デコ・スタイルが生まれてくる。それはある意味でヨーロッパの優美で豊かな装飾文様のひとつの帰結点を示すものになったといえるだろう。

蔓唐草、ドイツ、19世紀末

蔓唐草、オーストリア、19世紀末

第十一章 西洋と東洋の美の融合

明治・大正の欧風化の波は再びエキゾチックな西洋風の文様として唐草を再生させる。そこでは唐草は異国のイメージ・パターンとなりモダニズムに近い意味を帯びる。来朝外国人建築家ジョサイア・コンドルのつくった鹿鳴館やニコライ堂などには西洋の典型的な唐草が散りばめられた。また明治から大正にかけて唐草文様の風呂敷が登場し、藍染の牡丹唐草から蔓に小さな葉をつけた緑色の蔓唐草まで、人々の生活にむすびついた通俗的な洋品として日常のなかに溶け込んでいった。さらに新帰朝者がアール・ヌーヴォーを持ち帰り、この欧州の世紀末様式は杉浦非水を頂点とする当時の日本のデザイン界に強い影響を及ぼしてゆく。

そうした西洋唐草の流入の延長上に資生堂唐草が生まれ、大正から昭和にかけての日本人に愛好されてゆくのである。

資生堂は創業時から唐草をそのデザインの源泉としてきた。非水とともに日本の現代デザインの草分けであり、長く資生堂のデザイナーをつとめた山名文夫が唐草は資生堂のポリシーとして精神的なものにまで高められた存在であると指摘するように、唐草は時代を超え、資生堂デザインの核となってきた。

資生堂デザインに大きな影響を与え、西洋の動向の情報源だった川島理一郎が残した唐草帖にはエジプトのロータス、ギリシャのアカンサス、ビザンチン唐草、ルネッサンス唐草、バロック唐草、ロココ唐草など西洋の唐草の歴史を彩るさまざまな唐草が記されている。それらを参考に生みだされた資生堂唐草は初期には特に重厚荘厳なルイ十四世様式、軽快で女性的なルイ十五世様式、直線を多用したルイ十六世様式などの「ルイの唐草」が使われ、資生堂デザインの土台となる。

また香水の意匠には菊、藤、水仙などが唐草状に取り入れられ、日本的な美意識が西洋のかたちへ溶けこんでゆく。唐草という時代を超えたパターンの持つ美とその限りないヴァリエーションを資生堂のデザイナーたちは独自に解釈し、日

包装紙、資生堂、1927年

バロック・ポエジー・オペラ［インウィ広告］、資生堂、1985年

本と西洋の美の融合形式を生みだしていった。

日本の美の影響を受けたウィリアム・モリスの〈生命の樹〉や花喰鳥をモチーフにした端正な植物文様も日本に輸入され、その単純化や平面性は前田貢などの資生堂のデザイナーを刺激した。矢部季や沢令花は、ジャポニズムの影響にあったビアズレーのイラストレーションを手本に、うねるような資生堂アール・ヌーヴォー・スタイルを完成させ、その後、パリの最新モード雑誌などからインスピレーションを得たアール・デコ・スタイルの植物文様もあらわれ、資生堂唐草は時代の最先端の流行と美意識を伝えるメディアの役目も果たすようになる。

さらに第二次大戦が終わり、一九五〇年代から六〇年代にかけて、資生堂は唐草を女性美や女性の美意識をあらわすものとして独自に解釈し、新たな唐草を次々と生みだしてゆく。その資生堂唐草の新展開の中心的な役割を果たしたのが、当時の西洋の人気イラストレーターだったエルテ（ロマン・ド・ディルトフ）やベニート（エドゥアルド・ベニート）の影響を受けた山名文夫だった。

アール・ヌーヴォーとアール・デコを日本の美意識のもとに融合し、独特の線の美学を確立したデザイナーである山名は、両大戦から戦後にかけての資生堂の

新聞広告、資生堂、1957年

感性の具現者として、女性の顔、女性の表情、女性の髪、女性の体を流麗に植物文様化し、唐草状に連続させてゆくイラストレーションを考案し、一時代を画した。

山名はまたルネッサンス唐草をよみがえらせ、新しい生命を与えている。古代ローマ遺跡の発掘により古代への憧れが高まった時代の、渦を巻くアカンサスに人間、動物、幻獣を創造力豊かに取り込んだルネッサンス唐草は山名のイラストレーションにも大きな影響を及ぼしている。

山名は、唐草は生命のリズムそのものであるといった。女性の髪が唐草となって繁茂し、衣装が植物となって空を舞い、手や足が花のように優しく光り輝く。女性美のメタモルフォーゼ、唐草になってゆく女たち、資生堂唐草はまさにこの時、女性が生きることそのものを暗示していたのかもしれない。

大正から昭和へかけて資生堂デザインには広告であれ、パッケージであれ、包装紙であれ、必ず唐草があしらわれた。唐草は資生堂の代名詞となり、唐草の歴史本に資生堂唐草の一節が記されるまでになったのである。

資生堂唐草の始まり

百三十年以上もの長い歴史を持つ日本を代表する化粧品メーカーである資生堂は一八七二年に福原有信が東京銀座出雲町に日本初の民間洋風調剤薬局として創業した。新聞広告の縁どりに唐草のパターンが使われるなど創業まもない頃から資生堂は唐草をそのデザインの核としてきた。その後資生堂は化粧品事業へと向かい、一八九七年には日本の化粧品の原点ともいえる「オイデルミン」を発売する。モダンな美しい赤いガラス瓶のラベルには大きなバラの花が葉に連鎖してゆくように描かれていた。当時としては斬新で、目も醒めるようなイメージだったに違いない。この頃、福原有信は欧米視察に出かけており、アール・ヌーヴォー最盛期のパリ万博も見て、そのリッチで豊潤な装飾やデザインに衝撃を受け帰国している。以後の資生堂唐草の展開にこの洋行が果たした役割は大きい。

一九〇八年には有信の三男・信三がアメリカへ留学、コロンビア大学薬学部へ入学する。その時に信三は画家の川島理一郎と出会い親交を始めるが、川島はま

香水ニュームーンヘイ、資生堂、1917年

香水水仙、資生堂、1918年

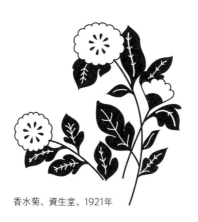

香水菊、資生堂、1921年

もなくパリへと移ってしまう。ちょうど日本では柳宗悦が『白樺』ではじめてオーブレー・ビアズレーを紹介し、そのコントラストの強いペダンティックなイメージが日本のデザイン界にも大きな影響を与えていた頃だった。一九一五年には信三が資生堂の経営者となり、意匠部を設立、デザイン・スタッフ第一号は矢部季だった。この意匠部はアール・ヌーヴォー様式に似た流麗な曲線が印象深い花椿マークを完成したり、花の名前と曲線のデザインを金箔で焼きつけた仕様の香水「梅の花」、「藤の花」、「菊」を発売するなど、以後の日本のデザインの世界を大きく塗り替えてゆく創造集団となる。

創業時から資生堂は西洋医学や西洋科学の長所を取り入れ、日本人の心と体に合うように繊細に手を加えてゆく良質の商品群をつくりあげてきた。そうした方向性を示すように資生堂唐草は西洋と日本の美が融合する象徴として新聞広告から包装紙まで広く使われてゆくのである。

資生堂刊行物『銀座』装丁の唐草、1921年

日本美の浸透

資生堂唐草は、シルクロード経由で伝えられ、独特の展開を遂げた日本の唐草の長い歴史と記憶を背負っている。例えば一九一八年に意匠部員となった小村雪岱はもともと日本画を学んでいて、資生堂デザインに日本の美意識を注入する重要な人物となった。雪岱のデザインした包装紙はシルクロードの倉庫といわれる正倉院に収蔵される染織に印された草花文をモチーフにしたもので、彼は梅、菊、藤といった日本的な植物を多用しながらオリジナルな資生堂唐草をつくりあげている。

また日本美に強いインスピレーションを受けたイギリスのウィリアム・モリスのテキスタイル・デザインも日本に伝えられ、単純化や平面性の手法は資生堂のデザイナーたちにも影響を与えている。ロココの唐草を基本に資生堂唐草の土台をつくった前田貢はその代表といえるだろう。

一九二四年にはジャポニズムと親密性を持つビアズレーの強い影響を受けなが

ら矢部季は植物の蔓、蔦を思わせる、うねり、飛びはねるような曲線を使った資生堂アール・ヌーヴォー様式を生みだす。これはビアズレーのデザインした書籍『喜劇ポルポーネ』の表紙をモチーフにした資生堂の包装紙だが、独特の色使いや平面構成で日本化され、赤と緑の生命感あふれる包装紙やカリグラフとなった唐草は「銀座の資生堂の顔」となり人々に強く印象づけられた。

その後も高台寺蒔絵をもとに秋の野や庭に咲く草花を配した香水「禅」や容器に優美でたおやかな草花を曲線状に張りめぐらした香水「SASO」など日本の美意識を核に多様な植物をモチーフにした商品が資生堂からは継続して発売されてゆくが、その原点はやはり日本の唐草の記憶だといえるかもしれない。

矢部季によるアール・ヌーヴォー様式の包装紙、資生堂、1924年

『資生堂月報』表紙に
使われた唐草、1924年

資生堂パーラーのメニューに
使われた唐草、1928年

過酸化水素キューカンバー、
資生堂、1925年

女性美と唐草

第二次大戦が終わり、日本の経済も安定期に入ってゆく一九五〇年代から一九六〇年代にかけて、唐草は時代の高揚感を示すように再び人々の生活空間の隅々を彩るようになる。壁紙、ドア、時計、お札、書籍、宝石、洋服、食器、家具という具合に唐草は日本人に欠かせない装飾として生活のなかへ深く入り込み、親密に心情にからみついてゆく。

特にこの時代、資生堂は女性美や女性の美意識をシンボライズする文様として唐草を独自に解釈し、新しい唐草を次々と生みだしてゆく。その資生堂唐草の新しい波の推進役が山名文夫だった、一九五一年、山名は化粧品「ドルックス」のリデザインを開始し、ロココ調の唐草を大胆に使用し、柔らかくふくよかなトーンをかもしだす広告で高い評価を得た。また山名は「ドルックス」以上の高品質の「プリオール」のデザインにも関わる。"プリオール"は「先の」「以前の」という意味なので、「ドルックス」のデザインより以前の時代の唐草、つまりイタ

ドルックス、資生堂、1951年

プリオール、資生堂、1961年

クリームパクト、資生堂、1964年

リアのルネッサンス唐草や、古代ギリシャ、古代エジプトの唐草を基調に新しいパルメット唐草をつくりあげている。さらに植物のうるおい効果を謳った「クイ ンテスクリーム」のパッケージにもルネッサンス唐草を応用し優美でリッチなパ ターンを生みだした。

「それは髪の毛だった。カールした髪、ウェーブの髪、ブロンドの髪、ブルネットの髪。それはしなやかであり、なだらかであり、ふかく影をおとし、まぶ しく反射する。花をかざすによく、リボンを編むもよい。唐草は女の表情そのも のである。」

この山名の言葉からわかるように、彼は唐草に女性性そのものを見ていた。そ して女性美に奉仕する化粧品をつくる資生堂にとってこの唐草を駆使し化粧品を 彩ることは当然のことだったのである。

ドルックスの新聞広告、資生堂、1959年

未来の資生堂唐草

資生堂唐草の歴史は資生堂のデザイナーたちの創造の歴史でもあった。その時代時代にデザイナーたちは個々の性質にあった曲線で唐草を自由に斬新に処理し、原型や基本形にこだわることなく大胆に変形させていった。彼らの個性で唐草を演出し、花に水と光を与えるようにそれぞれの時代や状況に応じ唐草を生命化していったのだ。

資生堂は一九九八年に「美と知のミーム（遺伝子）資生堂」展を開いたが、まさに資生堂唐草には資生堂の遺伝子が生きたまま秘められているといっていいかもしれない。そしてそれは常に新しい形で読み解き、繰り返し再生してゆかねばならないものでもあるのだ。

例えば唐草のこうした再生とは、日本と世界の関係を別の視点から見直してみることから始まるのかもしれない。歴史と記憶を丹念にさかのぼってみることから生まれるのかもしれない。あるいは日本の美や女性の美ということをあらため

香水SASO、資生堂、1990年

て考えてみることから、新しいクリエーターとの出会いや新しい技術との結びつきから始まるのかもしれない。　植物の球根をイメージした「フェミニテデュボア」やセルジュ・ルタンスによるメイキャップやアートワークなどはその典型的な資生堂唐草の再生例といえるだろう。

唐草はある時は崇高な形で、ある時は生活のレベルで、時と場所を超えた次元で多くの物語や記憶、美と知のときめきを孕み人々が失ってしまった世界の豊饒さを垣間見せてきた。　その世界のリズムは決して途切れることはなく続いている。

「唐草は音楽そのものなのである。　曲線にも表と裏とがある。　表の線の切れ目を裏の線がつなぎ、一方が旋回すると片方が伸長する。　高低があり、強弱があり、断続がある。　全く唐草はリズムそのものだった。」（山名文夫）

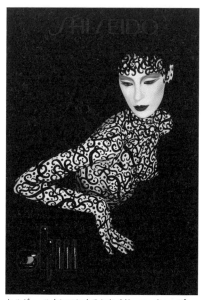

セルジュ・ルタンスによるシセイドーメーキャップ
（メインビジュアル）、資生堂、1994年

資生堂新唐草イメージ、2004年

　　　第十一章　西洋と東洋の美の融合

第十二章 四次元の唐草、新たな展開

唐草は人類がその永い歴史のなかで生みだし、外部から移入し、また外部へ送りだし、必要に応じ変化させながら守り続けてきた文化の遺伝子である。それゆえ我々はこの文化遺産をただ継承するだけでなく常に現在の視点から再考し、新たな唐草を加える営みを続けてゆかねばならないだろう。

生命科学者リチャード・ドーキンスは従来のダーウィニズムでは説明のつかない生物行動の矛盾を、自然選択による保存の単位は種でも個体でもなく遺伝子であると説くことで解決した。一方で彼は遺伝的進化と文化的進化の類似性に注目し、進化を生命界に限定せず、自己複製子を抽象概念化して人間社会の文化的進

化を射程に入れた文化的遺伝子（ミーム）の存在を仮定する。

ダーウィンの自然選択プロセスである〈模倣（コピー）→変異（伝達誤差）→淘汰（選別）〉は、この文化的遺伝子にもあてはまる。生命学者ダニエル・デネットはこうした考え方を「ダーウィン・アルゴリズム」と呼び、生命界から切り離してこの論理を普遍化できるとして大きな反響を巻き起こした。系統をかたちづくるものであれば何であれ、この進化の論理は適用可能となるというのである。

もちろん唐草の展開においてもこのことはあてはまるだろう。重要なのは模倣される対象が「産物」ではなく、「指示」であるということである。そして「指示」のコピーということは遺伝子の塩素配列の暗号性を考えれば単なる比喩以上の意味を持ってくるだろう。

このことは生命現象を支配する基本原理を抽出し、それをコンピュータにより再創造することで生命の本質を理解しようとする近年の人工生命のような科学と密接にむすびついている。そしてこの人工生命による植物成長こそ〝未来の唐草〟という文脈のなかでとらえうるのではないだろうか。

たったひとつの細胞から始まる植物にはいくつかの成長点があらかじめプログ

ラミングされ、茎、枝、根となってゆく。この枝分かれの数、方向などのパラメータを変化させることで「既知の生命」から「可能な生命」へと拡張させることができる。

例えばCGアーチストのウィリアム・レイサムは自らを庭師にたとえる。彼はイメージに突然変異的な進化をもたらすオリジナルなプログラム「ミューテータ」を用いて、樹木の枝をモチーフとする九つの〝分枝構造〟を生成させ、アーチストがそのなかのひとつを恣意的に選んでゆく作業を繰り返すことで自然淘汰による系統樹が誕生する「エボルブド・フォームズ・レストストラクチャ・ジェネレータ」を完成させている。植物の成長の直線的な流れがそこでは層状に組み換えられ、編集し直され、多様な変幻を繰り広げる。コンピュータ上でさまざまな変換作業をおこない奇妙なヴァーチュアルな植物を生成させるのである。

あるいはクリスタとロランは、触った実際の植物に応じてコンピュータ上のシダや苔や樹木が育ち始めるメディア・アート「インタラクティブ・プラント・グローイング」を制作した。観客の動きや身ぶりがリアルタイムにコンピュータ上の植物の成長を促し、実際の植物の背後に置かれたスクリーンをジャングルに変

クリスタ・ソムラー+ロラン・ミニョノー「オー・ド・ジャルダン」、2004年
"Eau de Jardin" ©Christa Sommerer & Laurent Mignonneau, 2004,
interactive computer installation, developed for HOUSE-OF-
SHISEIDO, Tokyo

クリスタ・ソムラー+ロラン・ミニョノー「インタラクティブ・プラント・グローイング」、
1992年 "Interactive Plant Growing" ©Christa Sommerer & Laurent
Mignonneau, 1992, interactive computer installation, collection of the
Mediamuseum at the ZKM Karlsruhe

えてゆく。まるで人間と植物が対話でもしているかのように。こうした人工生命の成長を始めとした科学的なシミュレーションは現実を超えた次元に潜在する未知の生命の可能性を浮かびあがらせてくる。

生命のかたちを追求し続けたかのゲーテは原型的形態の変形過程として植物の形態をとらえようとした。ゲーテの形態学とは生きた形態としての生物を考えることだった。だからゲーテは生きて変化し関係しあうものが排除される、固定した対象把握を否定した。あくまでも他との連関を保ち続けながら全体を生きてゆく秩序こそがつかみだされなければならない。そして生命ある形成物をあるがままに認識し全体をわしづかみにするためには我々自身もまた動的でのびやかな状況に身を置いてゆかねばならないのだ。

唐草は、形の類似ではなく、ひとつの生命態という世界の全体性のなかで事象をとらえる方法を教えてくれる。ひとつのコスモスに参入するためのものの見方を〝未来の唐草〟は指し示しているのかもしれない。

生命・遺伝子・唐草

　基本的に生命のかたちは情報として遺伝子の核に書き込まれ、伝達され、複製されてゆく。生命の本質は情報の流れである。別のいい方をすると生命の本質とは、生物を構成する物質の形態ではなく、その物質上に実現される情報の構成や物語だということになる。

　ただ生命の世界では情報科学や数学のような物理的な情報処理の原則とは異なる生物学的な情報処理の仕組みが秘められている。例えば生物学的な情報処理では間違える（エラー）ことが重要なこともある。遺伝子の本質は自己の正確な複製物をつくるというより伝達プロセスのなかで起こった変化を次につなげてゆくことなのではないかという見方だ。つまりあるエラーが起きたとすると、その起こった変化を消さないで記録し、次へ橋渡ししてゆくということである。

　遺伝子が二重らせんをつくる時に、相手を間違えたり、紫外線などで一部が破壊されたりするという変化が起きることがある。それはエラーやトラブルという

より生命というものはそうした変化や変異を受けやすく、もともとそうした変化や変異に対応できるものであり、実はそうした間違いが新しい生物を生みだす原動力になるというのだ。このことは唐草においてもあてはまる。時代や場所が変化しても伝えられてゆく唐草は新しい環境下でさまざまな変異を受け入れながら自己を再組織化してゆく。多様な土地や時間に植えられてゆく唐草の種はその状況に応じて異なった花々をさかせることができるのだ。遺伝子は変化しうるから遺伝子なのであり、しかもその変化を伝えることができるから遺伝子なのだ。そのような特性を持つがゆえに遺伝子は生命の基本物質でありえた。唐草のミームや変容を考える時もこの原則は重要な意味を持ってくる。

ウィリアム・レイサム「バイオジェネシス」、1993年 "Biogenesis"
©William Latham, 1993

唐草の進化と発生

生命は歴史と記憶とプロセスを持つ。遺伝子研究も生命のかたちと構造を分析するだけでなくかたちと構造がどのようにできてきたのかのプロセスと、多様な生物がどのように生まれ、関係しあっているのか、また生命を生命たらしめている原則があるとすればそれはどのようなものなのかを問い始めている。

例えばバラと牡丹は似たところがあるが、バラは生命体として牡丹とは違うルートを選択した。葡萄でも梅でも蓮でもそれは同じである。それぞれの生命の歴史があり、それぞれは蔓でしっかりつながれているかのように相互に密接に関連しあっている。源泉（ルーツ）や基本構造は同じでもそれが多種多様な形であらわれてくる。だから重要なのはそれぞれのかたちや構造というより、それらの関係と流れを知ることなのかもしれない。唐草の歴史においてもこのことがあてはまるだろう。

関係と流れというのは別の言葉でいえば変化ということである。遺伝子はこの

変化を、関係と流れを、つまりは時間を封じ込めたものなのだ。だからこそ遺伝子を読み解いてゆけば生命の歴史と物語を知ることができるのかもしれない。生命は時間の流れのなかの変化の集積である。

生物の基本的な体の設計図は初期発生段階では同じであり、各部位はその後の時間の流れに従ってできあがってゆく。つまり成長のプロセスに従って読み解かれてゆく情報は異なり、初期段階では古層の遺伝子が共通して読み解かれ、成長するにつれ新しい遺伝子がそれぞれ読み解かれてゆく。また遺伝子の発現の仕方は外部（環境）との関わりで決定されてゆくといわれるし、遺伝子の読み取りの順序が決まっていても、それがどの細胞で読み取られるかは内と外といった細胞の位置で決まるということもある。このような生命進化の問題も唐草の展開を考える上で興味深い視点をもたらしてくるだろう。

カール・シムズ「エヴォルブド・フォーム・フロム・ガラパゴス」、1997年
"Evolved form from Galapagos"
©Karl Sims, 1997

人工生命の文様

　ゲーム理論を提唱した天才的な数学者ジョン・フォン・ノイマンは人工生命の先駆的な研究者でもあった。彼は生物とは本質的に機械であると考え、晩年は自己増殖する機械の研究に没頭した。自己と同じ構造と機能を備えた機械を複製できる機械、さらには機械が自分より複雑な機械をつくり、世代を重ねるにつれて進化してゆく。そして彼はこの自己増殖機械の考えをモデル化した「セル・オートマトン」を考えつく。「セル」は細胞、「オートマトン」は自動機械を意味する。

　セル・オートマトンは基本的には格子状の升目が規則正しく描かれた巨大な平面を想定する。ひとつひとつの升目がセルであり、あらかじめ十種の駒を大量に用意し、ランダムにセル上に置いてゆく。駒が置かれていない状態を含めると、セルは十一種の状態のどれかを取ることになる。つまりこの時、十一種の要素の組み合わせで平面全体をかたちづくる模様がひとつの〝機械〟となるのだ。

　最初の駒の配置でつくられた模様は第一世代機械であり、それから一定時間が

経過した第二世代機械は、第一世代のセルの状態とその第一世代のセルが上下左右の四方向で接していた他のセルの状態により自動的に決定される。規則（プログラム）はあらかじめ定められ、次世代の新しい模様が次々と生まれてゆく。

セル・オートマトンの研究はその後、多くの人々に引き継がれ、ルールを簡略化し、駒を一種にしてコンピュータ画面上で視覚化したのが有名な「ライフゲーム」だった。碁盤の目のような平面上に駒をばらまいておくと、世代を重ねるにつれ、様々な模様宇宙が繰り広げられる。その模様には、「マンゴー」、「8の字」、「ノアの方舟」、「銀河」、「エデンの園」、「ドングリ」、「二重池」といったユニークな名前がつけられ、自己増殖する模様世界は新しい生命の蠢きを思わせたのである。

セル・オートマトン「ラングトンのループ」、1992 年 "Langton's loops" from S. Levy, Artificial Life, Penguin, 1992

変種と変異、そのメカニズム

イギリスの進化生物学者リチャード・ドーキンスは『ブラインド・ウォッチメイカー』で「累積淘汰」という考え方により生命の進化を説明しようとした。累積淘汰は、ある世代における淘汰の最終形は次世代の淘汰の出発点であり、そのことが何世代も続き、どんなささいなものであれ、一つ一つの改変が未来の形の基礎として使用されるという考えである。

こうした考えからドーキンスは樹木の枝のような単純な形が生物を連想させる複雑な形態へと進化するシミュレーション・プログラム「バイオモルフ」を開発する。ランダムな突然変異の累積淘汰により単純な形が複合化した多元的生命形態へ変容してゆくさまを再現しようとしたのだ。

プログラムを起動させると画面に樹木の単純な枝のような模様がひとつあらわされる。これが親であり、九種類の遺伝子を持つ。例えば枝分かれの角度を決める遺伝子、枝の長さを決める遺伝子、何回連続して枝分かれするかを決める遺伝

子などであり、次にはこれら九種類の遺伝子の組み合わせの違いにより親とは微妙に異なった八つの変種が親の模様のまわりに示され、これらが子の世代となる。

この八種の模様からユーザーが気に入った個体を一つ選ぶと、次にはその選ばれた個体を親とする八つの変種が再び表示される。このことが繰り返されると変種は蓄積され、樹木の単純な枝のようだった最初の形とは似ても似つかない複雑な形態へと変容してゆく。遺伝子が九種類しかなくても進化が進めば想像以上に多様になる。

個体の形態はとてつもなく膨大な種類となり、その模様も想像以上に多様になる。それらの模様にドーキンスは、「アゲハチョウ」、「ハエトリグモ」、「あやとり」、「コウモリ」などの名前をつけた。「バイオモルフ」のプログラムが生みだしたこうしたさまざまな模様群は唐草の変異や変種と重なってゆく。

マウロ・アヌンジアト「コンタミナジオーネ」のディテール、1999年
"Contaminazione" detail, ©Mauro Annunziato,1999

第十二章 四次元の唐草、新たな展開

電子の唐草

植物学と彫刻を学んだクリスタ・ソムラーとCGやビデオを学んだロラン・ミニョノーのユニットの作品「エー・ヴォルヴ」は、形質遺伝や自然淘汰といった進化原理を扱ったユニークなインタラクティブ・アートである。まずタッチスクリーン上に指で二つの図形や模様を好きなように描く。すると自動的に二つの図を断面と側面とする複雑な形の3DCGが表示される。この異形の仮想生命体は水を張った隣のガラス水槽下のディスプレイに転送され、やがて生物さながらにそのなかを泳ぎまわる。この生命の寿命は長くても五分、死ぬと水槽から消えてしまう。同時に六匹まで生息でき、死なせたくなければ二つの個体を近づけ合体させると新しい子を生みだすことができる。この子供は両親の遺伝子情報に基づき形態が決まり、双方の形や色を折衷したものとなる。

彼らはまた「インタラクティブ・プラント・グローイング」という人工植物園もつくっている。薄暗い空間のなかにコケやシダなど本物の植物を植えた鉢が五

クリスタ・ソムラー＋ロラン・ミニョノー「インタラクティブ・プラント・グローイング」、1992年
"Interactive Plant Growing"
©Christa Sommerer & Laurent Mignonneau, 1992

つ置かれている。それらの実際の植物に触れると、その背後の大きなスクリーン上に突如としてCGで描かれたシダやコケが見る見る間に成長をとげてゆく。手の位置や動きにより仮想の植物の大きさや外観、生長する方向、色彩などがリアルタイムで変化する。突然変異による亜種もあり、スクリーン上には二十五種以上もの仮想の植物群が繁茂してゆく。こうした仮想の植物が芽を伸ばし、葉を茂らせ、蔓をのばし、花々を開花させるさまを自らコントロールし、目撃していると、まるで唐草の空間にまぎれこみ、自らの内と外に唐草を張りめぐらしているような不思議な感触に襲われてしまう。生命の内部へ入ってゆくとともに、生命の関係をたどってゆくこと、電子の唐草であるこの作品はそうした人間の欲望を新しくよみがえらせようとしているのかもしれない。

唐草 ——原型と抽象衝動——

観念のアラベスク

　唐草は観念の表象である。

　澁澤龍彦は『唐草物語』冒頭で唐草（アラベスク）は最も観念的な文様だとシャルル・ボードレールが『火箭（ひや）』で記したことを書いている。「最も観念的な文様」は「最も精神主義的な文様」や「最も理念的な文様」とも訳される。▼1

　アラベスクはモスクなどの装飾に見られる、植物を抽象化した幾何学文様である。偶像崇拝を禁じられたイスラム教徒にとりアラベスクは信仰の中心であり、

▼1＝澁澤龍彦『唐草物語』（河出書房新社）。ボードレール「火箭」の訳文はシャルル・ボードレール『ボードレール全集6　内面の日記他』（阿部良雄訳　筑摩書房）に拠る。

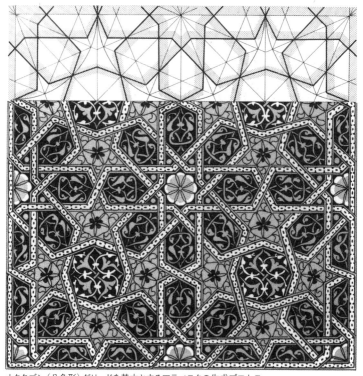

オクタゴン（八角形）グリッドを基本とするアラベスクの生成プロセス

可視世界を超えた無限のパターンを示し、あらゆる場所に偏在する唯一神の創造性を象徴した。最盛期は八世紀から十四世紀とされ、その後、ヨーロッパへ伝わり、ルネサンス期に大流行する。渦巻きや畝り、C字やS字の曲線を組み合わせ、表面を滑るように文様は描かれた。各要素は規則性を持ち、一定のパターンを繰り返すことで植物の生命力を増すが、その成長は人間の想像力の広がりとも共振する。ボードレールは唐草を人間の心の奥深さを映し出すものと考えたのだが、それにしても原初的な唐草はどのように浮かびあがってきたのだろうか。

例えば内視現象を考えてみよう。眼を閉じ、雑念を払い、一心に見つめる。すると何やら瞼の裏に透明な糸屑のようなものが現れてくる。眼を強く押さえるると様々な像が現れる時もある。この内視像は網膜から脳へ至る通常の視覚経路とは逆に脳から網膜へ送られたイメージであり、自己の想念が集合離散し明確な形をとることのない内的なイメージがゆっくり流れてゆく。この縺れあう紐のような像は、自分が生まれるずっと前から脳に刻まれていたのではないかと考えたりする。それらのイメージは外界で形となることを密かに待ちかまえていた潜在する唐草なのかもしれない。

唐草の原型

唐草は葉や茎が伸びたり蔓や根が絡んだりする様を描いた植物文様の日本における名称である。その名どおり中国から日本へは唐時代（六一八年〜六九〇年、七〇五年〜九〇七年）に渡来した。シルクロード沿いに伝わった経緯も含め、唐草は当時の日本にとって「異国」や「外来」から来たエキゾティックな文様という意味合いが強かった。

唐草は古代ギリシャの神殿や遺跡に残る草花文様や蔓草文様が原型とされる。さらに遡ればメソポタミアやエジプトから各地に伝搬していったと思われるが、この彩り豊かな文様のルーツやルートを探ってゆくと思いがけない事実にゆきあたる。

ボードレールが言うように唐草は現実の草花を文様化したものではない。その根源には人間の観念の様相が秘められている。唐草は自然界の草花を図案化した理想のパターンと思われがちだが、それ以前に抽象的な観念があり、その上に自

各面が異なる渦巻き文様を持つ石球、
スコットランド、5000年前頃

然の模倣が重ねられていった。

美術史家アロイス・リーグルは、最も古いアカンサスの植物モチーフにはアカンサス独自の性格を見ることはできないと指摘している。アカンサスの特徴は、文様が進展し、実物のアカンサスの外観に近似してきた時代になり初めて採用された。アカンサス文様は自然の模倣により発生してきたのではなく、純粋に文様自体の発展プロセスから生まれてきたとリーグルは言う。▼2

世界各地の遺跡や洞窟で発見される石器や土器には、単純な抽象文様や幾何学文様が施されている。点描や流線、渦巻や同心円など、現代の文様と照応関係にある文様の原型をそこに見出すことができるだろう。数万年前に遡るこうした初源の文様からは、図像表現が自然の模写から始まったのではない事実が明らかになる。それは形態を表現した表象ではなく、内面の観念を表した表象なのである。

▼2＝アロイス・リーグル『リーグル美術様式論──装飾史の基本問題』(長広敏雄訳　岩崎美術社)

抽象衝動と言語活動

象形への衝動は現世人類が現れた時から存在していた。しかしそれはまだ「描く」や「彫る」といった行為のレベルに達していなかった。象形は人間の意識を身振りや声へ反映させることであり、本質的な意味での言語活動と結びつく。リズム、音、強弱、高低などから成る言語は人間の生物学的基盤の成長と重なり、社会的意味を含み、人間と自然を繋ぐ溶媒の役目を果たした。

アンドレ・ルロワ゠グーランは図示表現の最初の痕跡は、規則性のある刻み目を持った木棒や、線や筋のついた骨片として五万年くらい前から現れてくると指摘する。これらは具象形態を離れた抽象表現の証しであり、反復の意図を持つリズムを象っている。人が最初に何かを描いたり彫ったりしたのは、マンモスやヴィーナスを造形しようとしたのではなく、心に浮かぶ抽象的内容を手で表現しようとする努力の発展形として生まれてきた。彼らがそうした行為を始めたのは言い表し伝えようとする多くの重要な観念を抱えたためだった。▼3

▼3＝アンドレ・ルロワ゠グーラン『身ぶりと言葉』（荒木訳　新潮社）

人間の感覚は外部への反応として現れてくる。環境が知覚の網目に掬い取られ、リズムが人間の状況を反射し、その変容により特別な意識が発生し、行動が決定されてゆく。原初的な文様はこうした人間と環境の相互作用を映しだす。文様はリズムを内包するパターンとなり、作り手の技術の巧拙とは無関係に同形を量産できる利点や、そのパターンに秘められた象徴性により生活へ浸透していった。

反復、対称、回転、大小の応用により文様はいくつものバリエーションを生み出し、全体を埋め尽くす充填構成や左右連鎖などの形式を整え、こうしたパターンは現実を超えた美的な快感や創造的な悦びを見る者にもたらしてゆく。文様はパターンの独自性が命であり、個人の主観性とは異なる匿名の美を持って時代を越え受け入れられたが、それは人間の本質的な欲求を満たすものだったからに他ならない。

294

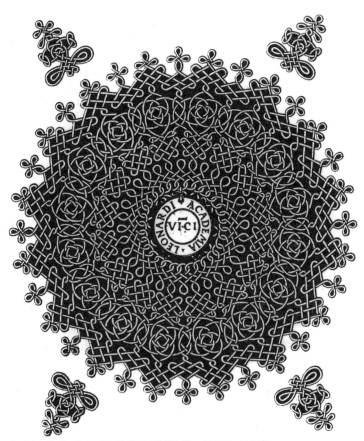

レオナルド・ダ・ヴィンチ派の瞑想用の連結文様、イタリア、1495年

動物文様と植物文様の融合

唐草と言えば植物のイメージが強いが、その発生の歴史を辿ると植物とも動物とも言い難い両義的な生成プロセスが見えてくる。

唐時代以前、中国の漢時代（紀元前二〇六年〜紀元二二〇年）には動物系の弧線や渦文のような連続波状文様が多数生まれていた。中国北方で生まれた動物系文様の饕餮（てつ）文様は、龍や鳳凰、雲や火炎などが幾何学文様と混じりあい、層が分別できないほど錯綜する唐草に似た文様である。

これらの文様の存在は、動物系文様の土台の上に、シルクロードを経てきた植物系文様が重ねられて唐草が出来上がるプロセスを想起させる。植物文様と動物文様はモチーフが相反するため唐草として包括することに異論もあるだろうが、生命力の発現として創造された同根の文様と見ることも可能である。動物や植物といった分類にとらわれない抽象性を持つ唐草の原型がその前段階には生まれていた。

中国・殷時代の青銅器上のC字形羽文を重ねた
鳥獣文様（桐生眞輔『古代の文身と神々の世界』
〈雄山閣　2021年〉から）

ヨーロッパの北方民族文様を研究するゾフス・ミューラーも、動物文様のモチーフは純粋に装飾的＝線的な方向において発展したものであり、もともと自然の再現を念頭に置いたものではないと言う。それを人間の抽象的傾向の純粋な産物と見なしているのだ。[4]

アロイス・リーグルはアラベスクも同様な生成プロセスを辿ったと考えていた。アラベスクは古代ギリシャの植物装飾を基にしているが、両者を比べるとアラベスクでは抽象性に重点が置かれ、古代ギリシャでは自然主義が過重だった。「すでに後期の古代において再び道を開かれた抽象的な東方（エジプト）精神が再びサラセン（アラブ）の中期において蔓を幾何学化することになる。ギリシャ人の基礎的な美徳であるリズミカルな、自由な曲線は放棄されることはなかったが、しかし幾何学的要素は再び前景に出ることを強要されたのである」[5]

ギリシャ芸術では縁取りなどの付随的目的で使用されていた周縁装飾に、アラベスクは自律した地位を与えた。そしてアラベスクでは現実的で有機的な生命の残滓が払拭され、純粋幾何学的な抽象の精神が支配的になってゆく。

▼4・5＝ヴィルヘルム・ヴォリンゲル『抽象と感情移入』（草薙正夫訳　岩波書店）

陶酔のなかの文様

　日本最古の唐草文様が施された遺品は応神天皇陵から出土した「金銅透彫鞍」（こんどうすかしぼりくら）（大阪／誉田八幡神社蔵）とされている。中国六朝時代（三二〇年～五八九年）の文化が朝鮮半島経由で日本の古墳時代に伝えられたこの遺品は馬鞍であり、龍文や鳳文に近い動物系文様の上に優美な植物系文様のヴェールが被せられている。おそらくその時代に仏教や異国の品々と共に伝来し、馬具や武具、建具や衣裳を流麗に飾った文様が「唐草」と称されたのだ。▼6

　文様が施されると物には特別な力が宿る。さらに歴史の流れから聖別されたモチーフが組み合わされるとその力は増幅する。唐草文様により人々は日常を超えた別世界を垣間見ることができ、唐草が施されることで世界の変化を促すことができると信じた。そこには硬直した現実を刷新させようとする意識を感じとれる。動物系曲線と植物系曲線という異質な要素はそうした思いを孕んで唐草という形式へ合流していったのだろう。

▼6＝西村兵部・中野徹・河原正彦『日本の文様9 唐草』（光琳社）

近代文様学の原典『世界装飾文様集成』（一八五二年）を編んだオーエン・ジョーンズは、その書で文様の「形態は多様だが、本質は常に変わらない」と述べたが、このことは唐草にも当てはまる。唐草の本質は生成や成長といった自然に内在する力のベクトルである。その本質はあらゆる民族や文化の曲線や渦巻に現れ、文様の原型をなし、種、蔓、実、葉、根といった要素群は唐草の多彩なヴァリエーションの源泉となってきた。[7]

オーエン・ジョーンズと同時代人のシャルル・ボードレールは「聖なる杖」でも唐草が放つ抽象的な光とその聖性について考察している。ボードレールは、作曲家フランツ・リストの麗しい曲線を描く指揮棒と、ローマ神話の酒神（ワインの神）バッカスの持つ聖なる杖を重ね、陶酔状態でのみ感知できる美の存在を妖しい文体で描きだした。[8]

バッカス（ギリシャ神話ではディオニソス）は葡萄唐草に囲まれ酩酊状態で描かれることが多いが、その支えである真っ直ぐな杖の周りでは、枝が気まぐれに戯れ、花は盃のように傾ぎ、葉は身をよじり杖から逃れようとする。そしてその柔らかな線と鮮やかな色の複雑な組み合わせから、やがて驚くべき聖なる光が現れ、杖は

▼7＝オーウェン・ジョーンズ『世界装飾文様集成』（日本図書センター）

▼8＝シャルル・ボードレール「聖なる杖」（『パリの憂鬱』収録　福永武彦訳　岩波書店）

神を崇めるバッカスの杖に変わる。曲線と螺旋が直線を巡り、すべての花冠や萼は香りと色彩を放射し、神秘の音楽を奏でる。ボードレールは唐草がそのような特別な光を放つ唯一の文様であることを深く認識していた。私たちもまた詩性を撒き散らす唐草の本性を陶酔のなかで今なお感知することができる。

ハンス・ヘニング・ヴォイド「抱擁　マノン・レスコー」　1919年
（Victor Arwas , ALASTAIR, Thames and Hudson, 1979.より）

本書の基となった『唐草抄／装飾文様生命誌』（牛若丸／2005年）を出してから18年が経とうとしている。その間も私の〝唐草熱〟は醒めることはなく「聖水と身ぶり」（2017年）や「バロン─森の聖獣文様」（2018年）といったインドネシア文様を題材とする短編映画制作、北方唐草文様の系譜を辿ったモンゴル調査（2022年）といった形で唐草の旅は続いている。その成果の一端は本書にも増補テキストの形で反映されている。

唐草は世界中に広がる普遍的な生命のイメージである。それは長い歴史的時間と広大な地理的空間を横断しながら生命のリズムとパターンを伝え、深遠な美の集積体をつくりあげてきた。唐草は果てしない過去と多様な民族の、想像もつかない複雑な経験を通して受け継がれ、その文様には無数の記憶がざわめいている。私たち個人が受けとめる美の感動は一個人のものではない。それは祖先や先人から受容した大切なものと密接につながっている。例えば私たち一人一人の血には統計学的には過去千年間に生きてきた二千万人の血が混入している。つまり一個人の血はそれほ

ど多数の人間の血が混じり合い生まれているのだ。唐草の無限の展開はそうした事実を想起させる。さまざまな唐草の形態、色彩、趣き、気配などの記憶が多くの人々に共有され、蓄えられ、何かのきっかけで潜在していたものが一挙に浮上してくる。唐草は最も基本的な文様であり、なぜこの文様がかくも長きに渡り人々の心の奥に知らずに織り込まれていったのかを今一度深く考察してみる意義があるだろう。

この本が出来上がるまでには多くの人々の協力があった。デザインを手掛けていただいた松田行正さんとマツダオフィスの金丸未波さん、倉橋弘さん、展覧会を企画した宮後優子さんと磯辺加代子さん、そして諸々のサポートをしてもらったボストーク代表の乾義和さん、この本のきっかけとなった資生堂ハウス・オブ・シセイドウでの「美の生命力と唐草」展（2004）の担当だった山形季央さん、そして増補版に際して協力してもらった資生堂アートハウス館長伊藤賢一郎さんには、この場を借りて深い感謝の念を伝えたい。唐草はエンドレス・ノット（永遠の結び目）であり、またいつの日にか新しい切口で唐草本をつくってみたいと考えている。

2022年8月　伊藤俊治

主要参考文献

EVA WILSON, 8000 YEARS OF ORNAMENT, THE BRITSH MUSEUM PRESS, 1994, LONDON
SIEGFRIED WICHMAN, JAPONISM, CHENE/HACHETTE, 1982, PARIS
PETER VERGO, ART IN VIENNA 1898-1918, PHAIDON, 1975, LONDON
THEODORE MENTEN, ART NOUVEAU DECORATIVE IRONWORK, DOVER, 1981, NEWYORK
CAROL GRAFTON, ART AND CRAFTS MOVEMENT, DOVER, 1988, NEWYORK
JAMES TRILLING, THE LANGUAGE OF ORMAMENT, THAMES AND HUDSON, 2001, LONDON
HENRI MARTINIE, ART DECO, DOVER, 1995, NEWYORK

西上ハルオ『世界文様事典』創元社 1994年
視覚デザイン研究所編『日本・中国の文様事典』視覚デザイン研究所 2001年
岡登貞治編『文様の事典』東京堂出版 1989年
三杉隆敏・榊原昭二編『陶磁器染付文様事典』柏書房 1998年
視覚デザイン研究所編『ヨーロッパの文様事典』視覚デザイン研究所 2000年
矢部良明監修『日本やきもの史』美術出版社 1998年
長谷部楽爾監修『世界やきもの史』美術出版社 1999年
資生堂宣伝史編集室『資生堂宣伝史ⅠⅡⅢ』資生堂 1979年
カタログ『美と知のミーム、資生堂』資生堂 1998年
資生堂企業文化部編『創ってきたもの 伝えてゆくもの』求龍堂 1993年
資生堂企業文化部編『商品をして、すべてを語らしめよ。資生堂化粧品史1897-1997』求龍堂 1998年
山名文夫『AYAO YAMANA 1897-1980』トランスアート 2004年
ヴィルヘルム・ヴォリンガー『ゴシック美術形式論』中野勇訳 文藝春秋 2016年
ヴィルヘルム・ヴォリンゲル『抽象と感情移入-東洋芸術と西洋芸術-』草薙正夫訳 岩波書店 1953年
山名文夫『体験的デザイン史』誠文堂新光社 2015年
桐生眞輔『古代の文身と神々の世界　横断性図像学からのアプローチ』雄山閣 2021年
大渕武美編『日本の唐草』光村推古書店 1978年
松川節『図説・モンゴル歴史紀行』河出書房新社 1998年
アロイス・リーグル『現代の記念物崇拝-その特質と起源-』尾関幸訳 中央公論美術出版 2007年
ジョルジュ・ジャン『文字の歴史』矢島文夫監修 高橋啓訳 創元社 1990年
アロイス・リーグル『様式への問い　文様装飾史の基盤構築』加藤哲弘訳 中央公論美術出版 2017年

唐草抄 増補版 装飾文様生命誌

2022年12月1日　初版第1刷発行

著者	伊藤俊治
造本・編集	松田行正
本文デザイン	金丸未波＋倉橋弘
協力	磯辺加代子＋宮後優子＋乾義和（初版編集）

発行者　松田行正

発行　牛若丸
〒107-0062　東京都港区南青山6-7-5
ドミール南青山601　（株）マツダオフィス内
Tel.03-3486-5125　Fax.03-3486-5197

発売　Book&Design
〒111-0032 東京都台東区浅草2-1-14
E-mail：info@book-design.jp
https://book-design.jp

印刷・製本　三永印刷株式会社

ISBN978-4-909718-08-2　C3070

使用用紙一覧

カバー	ヴァンヌーボV・スノーホワイト	四六Y150kg
表紙	ヴァンヌーボV・スノーホワイト	四六Y175kg
本文	タブロ	四六Y65.5kg
	モンテシオン	四六Y69kg
	モンテルキア	四六Y69kg